彰化學 023

台灣玻璃
新境界
——台明將與台灣玻璃館

康 原◎編

晨星出版

【叢書序】

啓動彰化學
──共同完成大夢想

<div style="text-align:right">林明德</div>

　　二十多年來，台灣主體意識逐漸抬頭，社區營造也蔚爲趨勢。各縣市鄉鎮紛紛編纂史志，大家來寫村史則方興未艾。而有志之士更是積極投入研究，於是金門學、宜蘭學、澎湖學、苗栗學、台中學、屏東學……，相繼推出，騰傳一時。

　　大致上說來，這些學術現象的形成過程，個人曾直接或間接參與，於其原委當有某種程度的了解，也引起相當深刻的反思。

　　一九九六年，我從服務二十五年的輔大退休，獲聘於彰化師大國文系。教學、研究之餘，仍然繼續台灣民俗藝術的田調工作。一九九九年，個人接受彰化縣文化局的委託，進行爲期一年的飲食文化調查研究，帶領四位研究生進出二十六個鄉鎮市，訪問二百三十多個飲食點，最後繳交《彰化縣飲食文化》（三十五萬字）的成果。

　　當時，我曾說過：往昔，有一府二鹿三艋舺的符碼；今天，飲食文化見證半線風華。這是先民的智慧結晶，也是彰化的珍貴資源之一。

　　彰化一帶，舊稱半線，是來自平埔族「半線社」之名。清雍正元年（1723），正式立縣；四年（1726）創建孔

廟，先賢以「設學立教，以彰雅化」期許，並命名為「彰化縣」。在地理上，彰化位於台灣中部，除東部邊緣少許山巒外，大部分屬於平原，濁水溪流過，土地肥沃，農業發達，有「台灣第一穀倉」之美譽。三百年來，彰化族群多元，人文薈萃，並且累積許多有形、無形的文化資產，其風華之多采多姿，與府城相比，恐怕毫不遜色。

二十五座古蹟群，各式各樣民居，既傳釋先民的營造智慧，也呈現了獨特的綜合藝術；戲曲彰化，多音交響，南管、北管、高甲戲、歌仔戲與布袋戲，傳唱斯土斯民的心聲與夢想；繁複的民間工藝，精緻的傳統家俱，在在流露令人欣羨的生活美學；而人傑地靈，文風鼎盛，舊、新文學引領風騷，成果斐然；至於潛藏民間的文學，既生動又多樣，還有待進一步的挖掘與整理。

這些元素是彰化的底蘊，它們共同型塑了「人文彰化」的圖像。

十二年，我親近彰化，探勘寶藏，逐漸發現其人文的豐饒多元。在因緣俱足之下，透過產官學合作的模式，正式推出「啓動彰化學」的構想。

基本上，啓動彰化學，是項多元的整合工程，大概包括五個面相：課程設計結合理論與實際，彰化師大國文系、台文所開設的鄉土教學專題、台灣文化專題、田野調查、民間文學、彰化縣作家講座與文化列車等，是扎根也是開拓文化人口的基礎課程，此其一；爲彰化學國際化作出宣示，二○○七彰化文學國際學術研討會聚集國內外學者五十多人，進行八場次二十六篇的論述，爲彰化文學研究聚焦，也增加彰化學的國際能見度，此其二；彰化師大文學院立足彰化，於人文扎根、師資培育、在職進修與社會服務扮演相當重要

角色，二○○七重點發展計畫以「彰化學」為主，包括：地理系〈中部地區地理環境空間分析〉、美術系〈彰化地區藝術與人文展演空間〉與國文系〈建置彰化詩學電子資料庫〉三個子題，橫向聯繫、思索交集，以整合彰化人文資源，並獲得校方的大力支持，此其三；文學院接受彰化縣文化局的委託，承辦二○○七彰化學研討會，我們將進行人力規劃，結合國內學者專家的經驗與智慧，全方位多領域的探索彰化內涵，再現人文彰化的風貌，為文化創意產業提供一個思考的空間，此其四；為了開拓彰化學，我們成立編委會，擬訂宗教、歷史、地理、生物、政治、社會、民俗、民間文學、古典文學、現代文學、傳統建築、傳統表演藝術、傳統手工藝與飲食文化等系列，敦請學者專家撰寫，其終極目標乃在挖掘彰化人文底蘊，累積人文資源，此其五。

彰化師大扎根半線三十六年，近年來，配合政策積極轉型為綜合大學，努力參與社區總體營造，實踐校園家園化，締造優質的人文空間，經營境教，以發揮潛移默化的效果，並且開出產官學合作的契機，推出專案，互相奧援，善盡知識分子的責任，回饋社會。在白沙山莊，師生以「立卦山福慧雙修大師彰師大，依湖畔學思並重明德化德明。」互相勉勵。

從私立輔大退休，轉進國立彰師大，我的教授生涯經常被視為逆向操作，於台灣教育界屬於特例；五年後，又將再次退休。個人提出一個大夢想，期望結合眾多因緣，啟動彰化學，以深耕人文彰化。為了有系統的累積其多元資源，精心設計多種系列，我們力邀學者專家分門別類、循序漸進推出彰化學叢書，預計每年十二冊，五年六十冊。並將這套叢書獻給彰化、台灣與國際社會。

　　基本上，叢書的出版是產官學合作的最佳典範，也毋寧是台灣學的嶄新里程碑。感謝彰化縣文化局、全興、頂新、帝寶等文教基金會與彰化師大張惠博校長的支持。專業出版社晨星的合作，在編輯、美編上，為叢書塑造風格，能新人耳目；彰化人杜忠誥教授，親自題寫「彰化學」三字，名家出手為叢書增色不少，在此一併感謝。

　　回想這套叢書的出版，從起心動念，因緣俱足，到逐步推出，其過程真是不可思議。

　　「讓我們共同完成一個大夢想吧。」我除了心存感激外，只能如是說。

・林明德（1946～），台灣高雄縣人。國立政治大學中文博士。現任國立彰化師範大學國文學系教授兼副校長。投入民俗藝術研究三十年，致力挖掘族群人文，整合民俗藝術，強調民俗是一切藝術的土壤。著有《台澎金馬地區區聯調查研究》（1994）、《文學典範的反思》（1996）、《彰化縣飲食文化》（2002）、《阮註定是搬戲的命》（2003）、《台中飲食風華》（2006）、《斟酌雅俗》（2009）。

【編者序】
根留台灣的台明將

<div align="right">康原</div>

　　故鄉漢寶，是一個傳統農、漁、牧的小村，大家過著躬耕、討海、畜牧的生活，守著這塊貧瘠的溪埔地，種植甘蔗、甘薯、西瓜。村民在住宅旁養一兩頭牛、幾隻豬、一群群雞、鴨、鵝，宛如諺語所說的「飼雞顧更、飼豬還債、飼牛拖犁、飼狗吠暝。」過著傳統農耕與畜牧的生活。

　　一九九一年在漢寶國小的南邊，與派出所相鄰的地方，蓋起了一棟現代化的玻璃工廠「台明將」，成立了股份有限公司，當時我猜測公司名稱的意義，應該是「台灣未來的玻璃產業，他將是佔在領軍的地位。」後來證實「台是指台灣，明為明鏡，將是領導者」，公司名字真的指出今日成就。好幾次回鄉探親或到漢寶國小去演講，聽村民說林肇睢先生是一個熱愛公益的老闆，為社區做了許多公共事務，透過村長鄭榮坤聯絡，想拜訪總經理林肇睢先生，但都未能遇上。後來才知道林總經理大部分時間，都在鹿港的台灣玻璃館上班，不定時來巡視漢寶廠。

　　二〇〇六年林肇睢召集了六十六家同業，駐進鹿港彰濱工業區的台灣玻璃館，使玻璃產業體產生了群聚效應，媒體報導此館與故宮並列，成為新聞局推薦給海外最具商機的展覽館之一。於是我帶社大或彰化師大國文系與台文所學生，行旅鹿港認識古蹟的課外教學中，行程加入了玻璃館的參觀，從此認識了喜愛築夢的林肇睢總經理，言談中他說道：「十幾年前，台灣產業界流行著：留在台灣等死，搬到中國大陸送死。」他接

著說：「台明將留在台灣拚到死，也不願離開。」這句話深深的烙印在我腦海裏，如今林肇睢領導群聚的以小搏大力量，終於成功而且表現輝煌的成果了。

二〇〇七年開始推出「彰化學」叢書，筆者與林副校長明德參觀玻璃館，並與林總經理會面，談到如何締造玻璃產業的傳奇，林肇睢表示：「台灣中部地區玻璃業者有五百多家，又有台灣玻璃公司在中部生產，原料、零件充足技術又成熟。如果各個廠商能結合在一起，大家分工合作，運用『群集策略，集體作戰』，將可降低生產成本，增加產業的競爭力。」於是林肇睢總經理費心整合玻璃產業，再進行專業分析，採取共同接單、利潤分享的策略。十年下來，台明將與同業的努力，終於接下瑞典國際大廠IKEA公司八成玻璃家具的訂單，亮麗的成績令人讚不絕口。

在全球經濟危機下，台明將根留台灣的信心沒動搖，用分享與玻璃業者凝聚共識，以台灣玻璃家具為品牌，擴展出台灣玻璃團隊，參加中東杜拜國際家具展，獲得極高的品價，因積極行銷台灣，榮獲外貿協會第四屆「台灣優良品牌」的「服務業及地方特色產業品牌」獎勵，林肇睢以器度成就氣勢，誕生了台灣玻璃家具的王國（TGF），並將台灣玻璃家具王國潛力與實力推向國際舞台，創造出另一片天地。

從台明將的家族企業，到台灣玻璃館的企業家族，林肇睢以無私奉獻的精神投入其中，不只是創造品牌，且使世人講到玻璃就想到台灣，他更希望讓玻璃家具成為台灣的企業代表，他的大抱負讓他成為「玻璃界大哥大」。多年來，林肇睢熱心寺廟活動，有「鹿港教父」之稱，他曾擔任過鹿港天后宮、護安宮的主任委員，他在天后宮主委任內，排除種種困難，一手擘劃了香客大樓，讓人見識到他的魄力。他特別關心台灣的生

態環境，在國姓鄉買了山坡地來造林，媒體曾以「造林痴人」來形容他；最近又買下我故鄉的「漢寶休閒農場」，更名「台灣漢寶園」，我曾即興寫了一首歌：「漢寶園　真好耍／飼雞飼鴨來生蛋／漢寶園　好所在／報乎　親晟朋友知／來海邊聽風聲　看海鳥／恬大埕　拍干樂兼爌窯／入水窟　摸蜊仔兼洗褲／漢寶園　鹿港的隔壁庄／離王宮無遠　蚵煎合魚湯／暗時食甲天光　實在真好耍」。林總經理在此創辦兒童的教育園區，並且建構童謠館、童玩館、傳藝中心，讓兒童體驗海邊的生活。因此，也有人稱他為「台灣憨囝仔」。

在彰化的中小企業中，台灣玻璃館以群聚闖出名號，成功的塑造了企業形象，是彰化人的榮譽。彰化學叢書編輯委員會，特別邀請作家石德華書寫〈夢很大——台灣玻璃館去來〉、李桂媚〈台玻心印〉以及在大學教產業相關科系的教授：中原大學曲祉寧教授〈以小搏大的群聚玻璃產業——台明將企業〉、明道大學藍春琪教授〈土地情懷的玻璃工藝——台灣玻璃館〉、台灣手工藝研究所的陳寄閑〈看見玻璃心裡的地圖與隱喻〉，透過不同觀察的視點，來介紹台灣玻璃館及其群聚產業的成就。另外一篇大葉大學陳美鈴教授指導林肇睢書寫的〈解讀台明將符碼，讓我們了解台灣中小企業，在世界經濟危機中，如何以群聚的「螞蟻雄兵」精神，創造他們的事業版圖，並以根留台灣，邁向世界的偉大願景。

【目錄】 contents

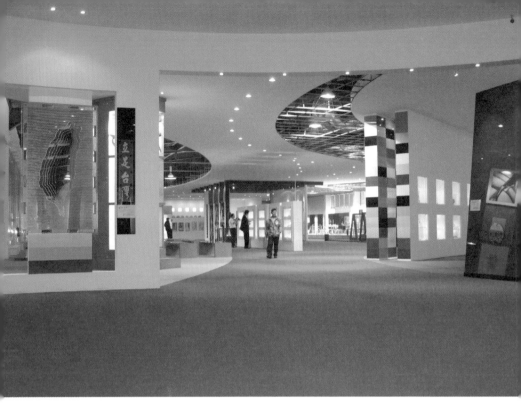

夢很大
——台灣玻璃館去來

石德華

　　巨鯨踊划湛藍的洋，波浪激濺，高舉起白色的夢想。

　　一趟彰濱工業區去來，我腦中一直將錯落矗立的風力發電風車想像成高舉的白色夢想，潛游在那兒有一尾碩大的魚，魚身晃閃水與光揉弄著的明暗的影，拍浪正前航，黑亮鰭身的流線弧度彎延得好生美麗。

　　風車葉緩緩轉動，

台灣玻璃館導覽圖

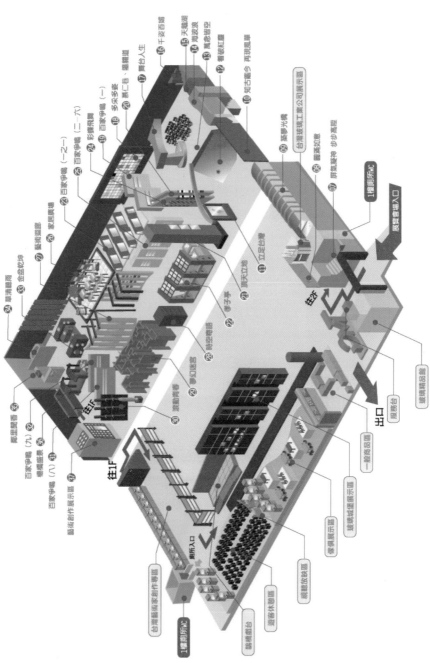

⑩知古鑑今 再現風華
⑯光影留空
⑮海波浪
⑭天穹頂
⑬千変百端
⑫黃金人生
⑪魂縈夢牽
⑩群山萬壑．繼續遊
⑨多采多姿
⑧百家爭鳴（一）
⑦百家爭鳴（二～六）
⑥彩鏡飛閣
⑤百家爭鳴（一～二）
④家居廣場
③藝術泅游
②金盆乾坤
①華清翻雨

⑱柴夢光廊
⑲園藝如意
⑰屏風綠掬 步步高陞
⑳兩天河地
㉑立足台灣
㉒孝子亭
㉓時空隧道
㉔夢幻迷蹤
㉕混搭青春

台灣玻璃工業公司展示區

1樓廁所WC
入口人
感覺體驗導覽區

玻璃精品篇

服務台

一般商品區

出口

玻璃城堡展示區

寢俱展示區

㉚隨選創作導覽
㉙陽選財寶
百家爭鳴（九）
㉘彩繪臨摹
百家爭鳴（八）
藝術創作展示區

在1F
往2F

隨賞放映區

迎接盤古台

縣桃盤台

遊客休憩區

台灣藝術家創作專區

廁所入口

1樓廁所WC

　　撩撥遠境的召喚，

　　彷彿在告訴，

　　一路沿溯希臘白，

　　你就可以去到一座夢的國度。

台灣玻璃館，夢的核心。

　　驚豔你視覺感知的，其實只算夢的淺層。

　　二○○九年盛夏，全國青創楷模代表一行數十人參觀完台灣玻璃館，青創楷模聯誼會執行長歐敏輝致詞，第一句話就說：「我到過這裡三次，一次比一次不同。它是最有特色的廠房，台灣第一觀光工廠。」

　　一般工業區，到了假日就變成無人的空城，但假日的彰濱工業區熙熙攘攘人滿為患，能寫下遊覽車比貨車多、遊客比買家盛的工業區傳奇，全都因為此處有一座台灣玻璃館。

　　台灣玻璃館，二○○六年五月開幕，開放一年二個月，人潮便破四十七萬，二○○八年，七十萬，迄今參訪人數已堂堂破了一百七十萬（編按：到二○一○年元月超過兩百萬人）。

　　海風大，地偏僻，是怎樣的元素會使這一座遠鄉濱海的展覽館，在二○○七年，被新聞局遴選為象徵台灣企業精神代表，且鄭重推薦給海外的、最具商機的展覽館之一？而另一被選中的展覽館叫作「故宮博物院」。

　　全年無休、免費入館是誘因，導覽服務是附加，真正的價值當然得建立在展覽館本身。傳達展覽館設計理念的那八個字，盡達展館精髓；這真的是一趟不斷爆亮、刷新自我視覺經驗的體驗；那八個字叫：四面亮麗，八方驚奇。

　　展場占地五‧七五公頃，一樓有展示、有販賣，上二樓

後，樓梯口一拐彎，就走進一條「頭頂星辰，腳踏沙灘，日月同光，夢築台灣」，光與色的玻璃甬道「築夢光橋」。片片彩夢與點點星光為艙頂，腳下大片大片透明玻璃下，是潔白細沙和珊瑚貝殼，燈與影洞亮澈照，劈頭陷人於一種悠忽不實的幻境，小心的走著，和現實世界便開始遙遠了起來，等到克服初起的那一點不安全感，竟然感到，這短短五十公尺光廊，根本是銀河系裡的時光隧道，帶人穿越現實與夢相連。

初極狹，才通人；
築夢光橋，小小的初體驗；
復行數十步，豁然開朗，一出光廊，
嘩，放眼但見一個水晶琉璃光幻瑰奇新世界。

千百姿彩的玻璃鏡面以各種幾何圖形，三度空間立體組構成這個展場空間，其中一丘一壑的區塊，則是多樣性主題的璀璨呈現：色塊磚牆、迷宮、萬花筒、甕牆、慕仁巷、楊橋，荷池、生活用品、藝術珍品……你腦中有或沒有的關於玻璃的所有認知，這裡都有。

而在我眼中，展示出不同時代的玻璃工法，這裡有歷史；科技不斷進化產業，比如那置入液晶膜片瞬間能做透明半透明轉換的膠合玻璃，以及神奇的光電玻璃，就是科學；那玻璃抽絲拉長作成的竹子，整體翠綠晶瑩，你晃眼間老是覺得那纖細如絲的葉尖在輕顫，這是美學；甕牆、窄巷、鹿港八景之一都搬來了，這是民俗；那一片涼淨的几桌坐椅、衛浴廚具，這是生活；菩薩莊嚴、經藏如海，這裡還有宗教。

今年端午節，博物館在一樓新設置了金光迷離的「黃金隧道」，由百萬元玻璃加鏡面，結合新型LED燈以及雷射光束

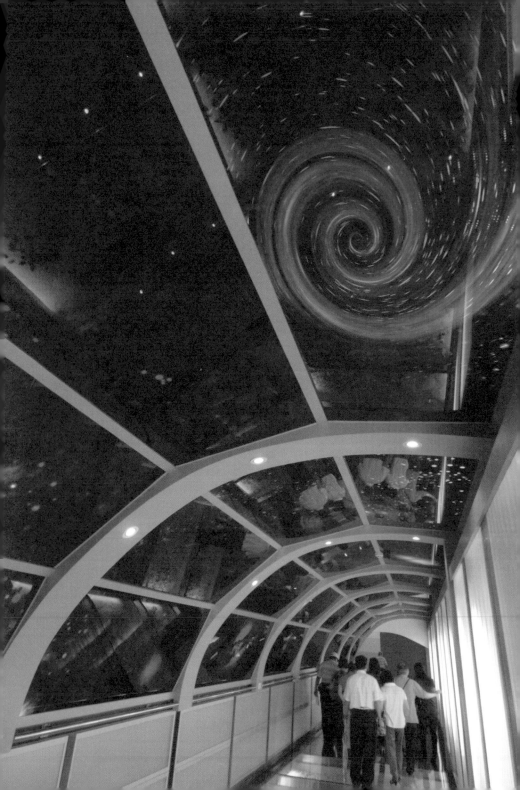

反射，折射反映出四周層層疊疊的許多錯覺，讓人瞬間失去方向，踏出的步伐好似要墜落不見底的深淵，被空間穿透的幻象眩惑得驚奇又忐忑，待出了隧道，一時還難回神。「黃金隧道」展現新的玻璃遊戲體驗，高標準挑戰你的刺激指數。

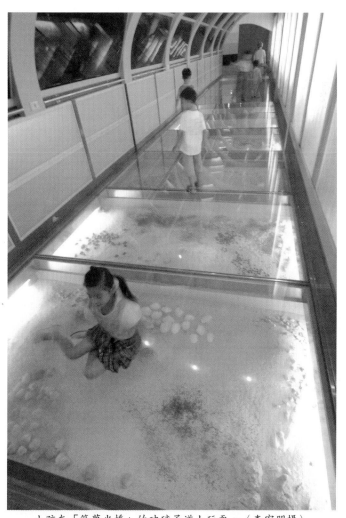

小孩在「築夢光橋」的玻璃甬道上玩耍。（李宥朋攝）

◀參觀人群穿越過「築夢光橋」。（李宥朋攝）

章化學

來到台灣玻璃館的人，通常會以一句話作告別：「到那時候，無論我在那裡，都一定要再來」，「那時候」，指的是玻璃館側門一幢目前正在施工中建築的落成日；而這幢令人矢誓回來的建築是座玻璃廟，全名玻璃媽祖天后宮。

玻璃廟面積三百坪，廟高十公尺，由筏式基礎、水泥基座、鋼骨結構結合玻璃建材組構而成，舉凡壁、堵、樑柱、牆面、磚瓦、神像、香爐，無一不玻璃，線香則改採電子式，用太陽能自給自足，全廟可耐八級以上地震，以及每秒十七級海風。一般廟宇的牆面繪飾，通常取意吉慶，玻璃媽祖廟則將以包括原民圖騰、客家文化等等在內的台灣人情物類為取材，以充份展現台灣特有的人文內涵。玻璃的廟，繫合鄉土、傳衍文化、實現創意、締造第一；到時候，全世界都看得到。

玻璃的大千世界，亮燦燦如夢人間。然而，這裡驚豔你所有視覺感知的，其實只算夢的淺層。

TTG傳奇，台灣產業群聚的夢想成真

台灣玻璃館，原不為休閒觀光功能而設，它背後另有更大的夢想。

少有簡報會安排在參訪完畢的中午，這青創楷模代表團為的是配合一位重要的人。星期一，公司最忙的日子，那人將一整天的事務迅速壓縮完成，急急在中午前趕回來接待貴客。「很忙，時間不是我的了，一走出去，時間就被分配」，這人帶歉意微笑著說。

夢的核心呈渦式漩轉，最底處有一座有永不切電的強力發電機，說話的人就是這座超強發電機，他叫林肇睢，台明將公司暨台灣玻璃博物館總經理。

林總經理好多年連上床安睡都免了的只睡在椅子上，以方便夢中創意點子一亮，就能一骨碌跳起來將夢記下。節奏快、執行力強，創意如繁星，滿腦子都是夢想，他口袋隨手掏出的小紙條都密密麻麻寫滿了字，連衛生紙上也常都有字。

走在青創團最後，他對我說，上星期瑞典知名國際家俱公司IKEA突然要四千一百噸鏡子，限期四星期交貨。四星期何其短，而四千一百噸究竟有多少？整整裝滿七百個貨櫃廂。

在對方詫異眼神中，林總經理當場從容的接下了這份訂單。一、二根的，稱竹筷；一大片的叫竹林，對於這件不可能的任務，老神在在的林總經理，根本就是成竹在胸；他背後真的有一片蔥茂的樹林。台明將擁有一百多個協力廠商。

類似的故事曾發生過，有一次，IKEA單品訂單原本只有一百萬片，突然通知下個月要增到一千萬片，林肇睢說，一般業者根本無法接下單子，但是他們卻做到了，林肇睢通知群聚廠商增加產能，他們輕易通過考驗過關。

傳奇的故事往往不會太短；逐夢的歷程通常沒有僥倖，時光得拉回到一九九〇年代，那個台灣中小企業紛紛出走形成浪潮的低靡年代。

突破產業不外移是等死的迷思，林肇睢逆向思考，力倡「留在台灣拚到死」，但根留台灣非得有長遠規劃及成長策略不可，生存的契機應該會是什麼？

跳脫小我，改變傳統，規模久遠、格局全面，要創造永續性國際競爭優勢，獨鬥單打已不濟事，林肇睢確定出一個必行的方向——產業群聚策略。他開始出面整合玻璃相關產業，遊說大夥一同進行專業分工，彼此資金協助、共同接單、利潤分享、一起成長。

作夢吧？在台灣「群聚」很難，在能拚求贏的企業界更

由簡單的彩色玻璃造成舒服的視覺空間。（李宥朋攝）

玻璃的大千世界，亮燦燦如夢人間。（李宥朋攝）

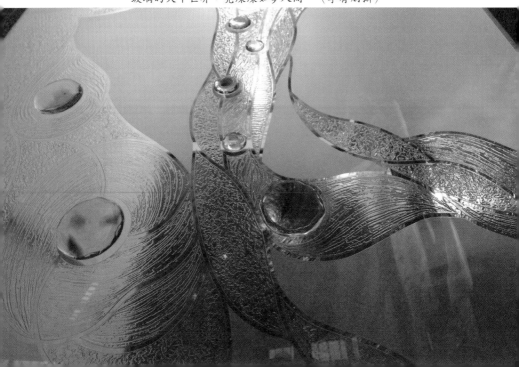

千百姿彩的玻璃鏡面以各種幾何圖形呈現。（李宥朋攝）

難，但二〇〇五年，台明將林肇睢總經理成功聚合十五家同業，一同來到鹿港彰濱工業區設廠，一支名叫「台灣玻璃家具產業」的夢幻團隊於焉成軍。後來，這股群聚效應顯然強力發酵，已赴大陸十五年的上游大廠台灣玻璃公司，竟也重新返台投資，設廠彰濱。

台灣有的是人才，給舞台就能孔雀開屏；台灣從不匱乏技術，少的是國際知名品牌；二〇〇七年，台灣品牌TTG（台灣玻璃團隊Team Taiwan Glass），正式向世界問好，成為台灣優良品牌，並被譽為台灣竄起最快的自有品牌。

群聚觀念在台灣企業界並非首創，但能成功的，玻璃產業尚屬首例。原物料流動量、訂單、設備、資金、空間、服務此六大搭配，固然是產業群聚成功的必要條件，但「人」的因素似乎才是凝聚力的氣韻神髓。林總經理表示：「聚，並不難，爐主精神就可以」，「廟裡抽中爐主的人，都自費辦桌請客，一次又一次，大家自然會『聚』過來」，但是如何才能聚而分工，聚而成事，聚而不散？「要有一個靈魂人物，他必須無私，就是不斷的奉獻、付出」。發展群聚十餘年來，困難當然不會太少，團隊有人出也有人進，但逐夢的人通常都有自己信奉不渝的永恆信念，林肇睢所堅持的是：持之以恆，鍥而不捨。

大訂單不怕趕，小訂單不怕煩，有訂單大家一起做，玻璃團隊順利接下國際大廠IKEA公司八成的玻璃家具訂單。TTG傳奇要打造的，並不是自身廠商成長，而是整體的高度成長；並不是單一公司品牌，而是一個台灣品牌。

群聚廠商之間的粘合劑是坦誠互信，以及對領導人林肇睢的信任。

一段年少過往經驗，將林肇睢的群聚夢詮釋得份外貼切：

讀大學時的林肇睢喜歡登山，隊友們一起身處在夜晚山間，只要有人手中蠟燭一點燃，前後都會被照亮，有時候將蠟燭傳給別人，自己也會被照亮。透過群聚的分享與信賴，解決很多玻璃廠商的困境，台明將公司自身也更加茁壯，「把蠟燭分給別人，我自己不就亮了嗎？」林肇睢這樣說。

但這些還只是林肇睢夢系光譜的初起亮點而已，他還有夢，很多、很大的夢。

要成為全世界聚光的閃亮焦點

林肇睢靠夢想打造出玻璃王國，你真的很難想像創造出年產值高達兩百億收入的玻璃產業，竟然位於台灣鹿港的風沙海濱。然後，下一步一定得要有一座台灣玻璃之美的展示平台不可；林肇睢又啟動了一個夢想；一來好讓廠商有聯合展示空間、買主能一次看夠、購足，二來可以向全世界展示台灣玻璃製造的技術與實力，只要不斷吸引外國買家，就可以成為全世界聚光的閃亮焦點。

一言以蔽之，台灣玻璃館的重要角色是舞台，主要功能是聚焦。

「產品本土化，行銷國際化」，「最高境地在追求商品藝術化，藝術商品化」，林總經理說明，唯有走向這種方向，才能讓台灣產業脫胎換骨。

對台灣玻璃館，林肇睢的夢築得像階階高起的美麗梯田，一期有一期超越性的功能與目標：

第一期玻璃資訊館：產品展示，建構資訊平台。

第二期玻璃藝術館：展現玻璃團隊不同技術工法，以玻璃天后宮為推出主體，屆時，台灣玻璃館樣品主題的名稱就叫

──廟。這座玻璃廟，林肇睢篤定預言：「一定會成為歷史性地標」。

第三期玻璃商品館：日本小樽、義大利威尼斯的玻璃產品素負盛名，但頗多由台灣代工生產，顯示國內業者的技術層次已經很高，但台灣務必要超越代工層次，提升至創作層次並行銷國際，讓台灣玻璃藝術有第一線接觸最前端消費者的機會。

第四期玻璃體驗館：能讓參訪者直接摸觸參與玻璃拉絲、吹製、窯燒等等過程。

第五期台灣達人館：收藏不再只放在達人自己的家中，超

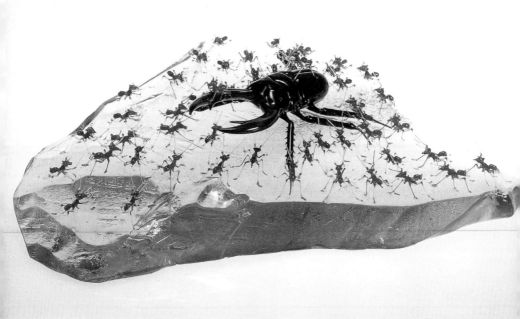

以小搏大。（康維光提供）

越玻璃材質領域，讓玻璃館成為所有相關藝術的創作展場，不僅提升玻璃產業知名度，更向國際展現台灣特有的藝術之美。

「說到金字塔，想到埃及；說到鬱金香，想到荷蘭；說到奇異果，想到紐西蘭」，「那麼，拿什麼去和台灣相對應？」林肇睢設問是為了響亮答案：「有一天，我要讓全世界一說到玻璃，就想到台灣。」

林肇睢話說得直接：「我經營企業不在追求公司規模要多大、或賺多少錢，而是要圓心中的夢——讓台灣玻璃能站穩世界舞台。」

形狀不同的杯子和容器，原料都是玻璃哦。（李宥朋攝）

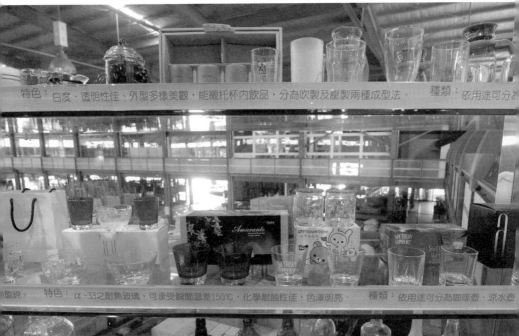

台灣玻璃館，一座伸向國際的長長平台，更大的夢想是，向全世界吸睛發聲；讓全世界都知道台灣。

這一座結合藝術、文化、產業、生態、休閒、教育、資訊、學術的複合式的通路平台，如今臻至第二期就已聲名遠播。開館第二年，日本小樽的市長帶議長來到台玻館，他說不要小看這一個玻璃群聚，小樽玻璃館二十八年的歷史才發展到今天，這一個玻璃群聚現在只有第二年，經過五年、十年，小樽的名字可能就被台灣的彰化縣台玻館取代。八十歲的IKEA創辦人坎普拉（Ingvar Kamprad）也特地從瑞典總部飛到台灣彰化，為的就是想一窺台灣玻璃產業的傳奇。

他還在追尋更遠大的海之夢、山之境

「台灣按怎看，按怎水」，這份認知在林肇睢心中根深柢固，如果他是個發夢讓台灣玻璃走向國際，就能夠一步步築夢逐夢並圓夢的人，那他怎麼可能坐視美麗的台灣山水被破壞蹂躪？林肇睢展開了另一番更開闊的夢想，他成立「將林教育基金會」，投入環境公益志業，還台灣一個美麗山水。在彰化漢寶買下五‧六公頃的濕地，也在南投國姓鄉買下二百坪土地，這次，他的夢做得更遠更大。

亞洲四大濕地之一的芳苑鄉漢寶濕地，於是開始展開候鳥保育、留鳥照顧，以及植栽綠化工作，海洋淺灘養殖所從事的蛤、蝦、蝦猴、紅蟳等等海中生物的培育也成效斐然，但培育並非人工養殖，由於水源與海相通，水清澈美麗看得見魚游，往往波浪一湧，便能從海中推來許多生物。設有本土烏龜收留中心、有荷花池、貝殼館，漢寶濕地聞得到海洋氣息，生機澎湃活潑，林肇睢在此推展海洋文化，以及人海共榮的保育觀

念，以兒童爲服務對象，讓孩子天真的童言、童語、童心、童玩、童詩、童謠隨海鳥同飛、與游魚同躍。

台灣是四面環海的島嶼，卻長期缺乏海洋教育，漢寶文化園區很可能爲許多台灣小孩打開面向海洋的第一面窗。

在國姓鄉的保育工作，用的是老天爺種樹原理，不砍、不伐、不藥，完全順應自然，他希望經過時間的休養生息，能讓山林綠意盎然、物類豐富。林肇睢開心的說：「山寮裡的蝙蝠原本只剩十三隻，經過這三年的保育，最近已有九十幾隻。」至於紫斑蝶，林肇睢熟知得如數家珍，他說「本來絕跡，最近去看，已經有一千多隻了。」

林肇睢也利用這裡原有的小木屋，整建了「忘塵」、「無憂」、「思源」山莊，不開放給喧嘩的觀光客，只供給文學家、藝術家、工藝家，在這裡不受干擾的創作，並且提供小朋友戶外生態教育的教室使用，他說：「只有完全置身在大自然環境中，去感受大自然，人才會由衷從心底愛護並珍惜大自然。」他提供小朋友這種環境教育，以讓他們從小養成對環境的「慈悲心」。

「這是我的夢，守護人間淨土，留給後代子孫美好的環境空間。」

所以，認真要談林肇睢的夢想，絕不能只止於台灣玻璃館，他是以二百年爲一整體階段，去規劃他的夢想星圖，如今已進行到第六十年，我們看見——

他以台灣玻璃館推展產業經濟，這屬於他夢想星圖裡的產業園區。

他以芳苑的台灣漢寶園推展文化藝術，是星圖裡的文化園區，背後的精神是海洋文化。

他以國姓鄉的台灣水長流從事生態保育，是星圖裡的生態

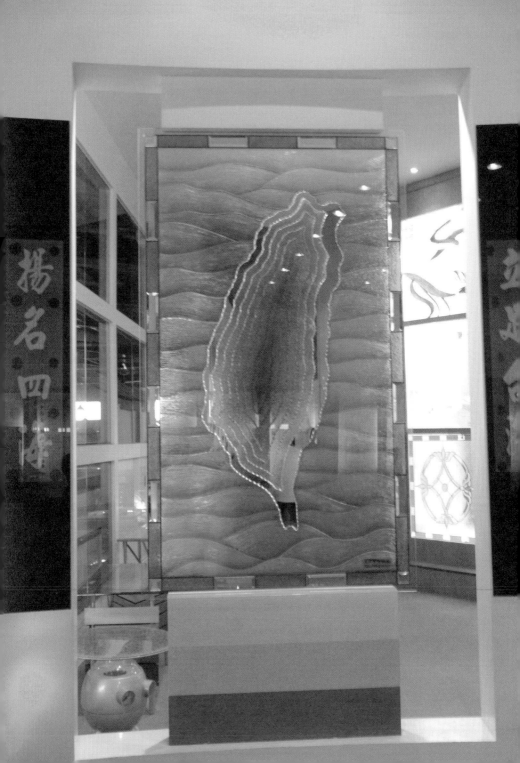

園區，背後的精髓是高山精神。

　　這些夢想的基地，同步在進行，已由不同的專業團隊在執行，群聚夢、聚焦夢、海洋夢、造林夢，林肇睢眞的很愛作夢，夢夢相逐且相築，這些夢分開可以獨立，聚合可以成體，這夢系光譜整體可看作他生命中最大的夢，這個大夢叫做——讓人知道台灣之美。

　　很多人都會問一個問題：「為什麼你那麼敢作夢」，林肇睢說得輕鬆：「人的一生，有人追求財富，有人追求興趣，

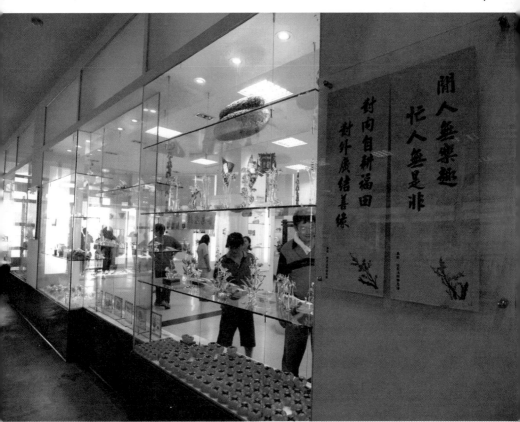

台灣玻璃館內部展示著各式各樣的玻璃工藝品。（李宥朋攝）

◀ 一進門由玻璃製成的台灣象徵。（李宥朋攝）

我，追求理想。」

　　林肇睢做的事，都和行銷台灣結合；他的一生，不是圓了夢，就是正在圓夢的途中。

夢的天行者

　　台是指台灣，明為明鏡，將是領導者，林肇睢一生順天敬神，連公司的名字都預言了他今日的成就。關於林肇睢的稱號與形容有很多，熱心寺廟活動，鄉親稱他「鹿港教父」，率頭打拚，業界稱他「玻璃界大哥大」，天生具有領導氣質，很多人稱他「大哥」，媒體用過「造林痴人」、「台灣憨囝仔」形容他，在我心目中，林肇睢，夢的天行者。

　　青創楷模離去後，我遇見建國科技大學國貿企業管理系一群副教授，他們是個案教學研究小組，研究專題叫做「台灣玻璃產業創新管理──以台明將為個案」，想當然耳，林肇睢總經理的夢想，必然同樣發揮在他的企業經營管理上。

　　他說英雄比氣長，他說不爭一時爭千秋，他說大峽谷空中走廊算什麼，「我要做一個十人、二十人坐的空中搖籃，弧形比平面層次高」，他說想造一個玻璃音樂山谷……，我明明很久不敢作夢了，不知道為什麼，與他一席話之後，心中活潑明亮的細胞彷彿一顆顆被喚醒，很想勇敢的再去完成些什麼。驅車離開工業區，突然想起林總經理對台灣玻璃館的推介：「來過的還想再來，聽過的急著要來，路過的後悔沒來。」

　　彷彿我也能高舉夢想，台灣玻璃館去來，我慶幸自己被夢潑濺。

以小搏大的群聚玻璃產業
——台明將企業[1]

曲祉寧

　　二〇〇七年開春，從二月到三月，陳水扁總統、前行政院長蘇貞昌、前國民黨主席馬英九、前行政院長謝長廷等台灣最重要的政治人物，先後來到彰化鹿港的台明將企業股份有限公司（Taiwan Mirror Glass Enterprise Ltd.；以下簡稱台明將）參觀訪問。二〇〇八年總統選舉的主要參與者都將台明將列入選前一年的地方拜訪行程，原因是林肇睢總經理曾擔任鹿港天后宮、護安宮、城隍廟、鎮安宮、福德宮等五大廟宇的廟公二十多年。在台灣的選舉中，廟宇對選票總是具有重要的影響力，因此，與歷史悠久、信徒眾多的廟宇建立良好的關係成了政治人物的重要工作。

　　雖然日常行程非常緊湊，台明將總經理林肇睢仍然親自陪同每一個政治人物參觀台明將的「台灣玻璃館」；當然，政治人物訪問林肇睢總經理以及台明將的主要目的都是爲了選舉。不過，林肇睢卻將重點放在分享台明將如何帶領數十個玻璃加工廠商持續成長，並且成爲宜家家居（以下簡稱IKEA）主要玻璃家具供應商的企業發展經驗。而最能讓林總經理談到忘我的，就是談他計畫將玻璃產業發展成代表台灣的特色產業。他期盼政治人物願意投注更多資源在推動傳統玻璃產業的發展與

1　本個案由中原大學企業管理學系曲祉寧助理教授（cnc@ntu.edu.tw）負責，與台大國企所博士班研究生蘇祺婷同學共同撰寫。其目的在作爲課堂討論之基礎，而非指陳個案公司事業經營之良窳。本個案係二〇〇七年國科會個案研究與發展計畫成果的一部份，有興趣使用本個案的機構或個人，請逕洽產學個案研究發展中心申請使用授權（casecenter@management.ntu.edu.tw）。

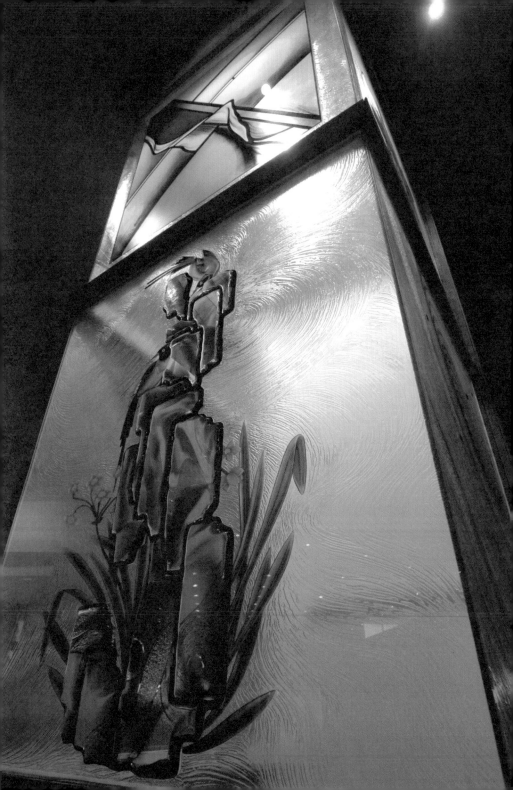

成長之上，也期待有人能助他一臂之力，實現他的宏偉夢想。

　　過去十幾年來，台灣傳統產業在成本考量下紛紛出走大陸，台灣的經濟成長也因為政策轉趨封閉而陷入停滯，甚至加速產業外移。而留在台灣的中小企業製造商，多半在大陸對手激烈的成本競爭下勉強經營。遭遇相同困境的玻璃產業，在

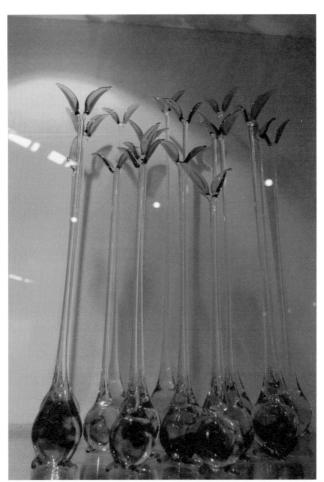

玻璃雖然是現代生活不可缺少的必需品，人們卻對它相當陌生。（李宥朋攝）

◀不同的顏色彩繪玻璃及紋路，構築絢麗的玻璃世界。（李宥朋攝）

一九九〇年代初期也陷入大陸對手低價搶單的危機，台灣光復以來所建立的玻璃生產加工體系接近崩潰。在存亡關鍵時期，規模不大的中小型玻璃加工廠眼看著同業一家家退出或離開台灣市場，幸虧台明將林肇睢總經理的遠見，組織同業形成玻璃加工的產業群聚，台灣的家具玻璃加工廠才能在競爭的國際市場中不被淘汰出局。

不過就在二〇〇六年，台灣的玻璃加工產業間盛傳，獨佔台灣玻璃生產與供應的台灣玻璃工業公司（以下簡稱台玻），為了改善他們在中國大陸投資經營的績效，也介紹大陸的玻璃加工業者，與台明將競爭IKEA的訂單，並鼓勵他們模仿台灣玻璃加工產業的經營模式，積極與台明將競爭。在這個激烈挑戰的初期，台明將的確已經開始失去部分IKEA訂單。面對如此嚴峻的產業發展，許多人都想知道，台灣的玻璃產業到底還有沒有明天？台明將這幾年所發展的產業群聚經驗，能否幫助他們在激烈的國際競爭下繼續存活？台明將是否還能繼續帶領大家成長？

玻璃產業

玻璃雖然是現代生活不可缺少的必需品，但是人們對玻璃的生產與加工知識，似乎顯得相對陌生與無知。雖然一般人會簡便地把玻璃製品和陶瓷製品認知為同一類商品，但其實陶瓷與玻璃的生產製造過程完全相反。我們比較熟悉的陶瓷製造是冷處理在前、熱加工在後，但玻璃則是熱處理在前、冷加工在後。陶瓷是在完成設計、上色釉等冷處理後，再將陶土送進窯爐加熱，在窯爐內完成熱加工的程序後，成品即已燒結定型，無法再做任何改變。玻璃則是先將石灰、純鹼、白雲石、高嶺

土等燒結成平板玻璃、花板玻璃、容器玻璃、玻璃纖維等初步成品，再銷售給下游的玻璃加工廠進行上色、雕刻等冷加工後製成最終商品[2]。

玻璃產業的上下游呈金字塔型。上游的玻璃製造商在過去二十年的整併之後，目前由日本NSG／Pilkington、日本Asahi、法國Saint-Gobain以及美國Guardian四大平板玻璃製造廠負責生產全世界約六十七%的平板玻璃，而其總產能共占全球產能的六十八‧五%。相較於上游的集中，玻璃產業的下游則充斥著各種階段的玻璃加工廠。依最終產品的不同，各有不同的加工階段，但大致不脫離切割、磨邊、上色、強化、彩繪、黏鐵、封裝等程序[3]（表1）。整體來說，多數玻璃製品的加工技術不複雜，因此造成玻璃加工廠的進入障礙不高，下游玻璃加工廠商林立的情況。

表1 平板玻璃加工的七個階段

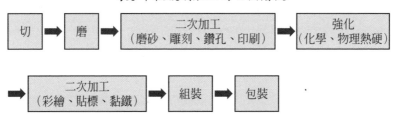

資料來源：林肇暐（2004）

2 艾倫‧麥克法蘭（Alan Macfarlane）、格里‧馬丁（Gerry Martin）著，黃世毅譯：《玻璃如何改變世界》（台北：商周，2006）。

3 林肇暐：《台灣平板玻璃加工業根留台灣國際化競爭優勢之研究——以台明將企業股份有限公司為例》（大葉大學國際企業管理學系碩士論文，2004年2月）。

平板玻璃製造

平板玻璃是一個需要高度資本密集方能製造的產品。一個平板玻璃廠依照其建造的規模、地點、生產複雜程度，大約需要九千萬到一萬九千萬美元的投入方能設廠。為了達到有效的生產經濟規模，玻璃製造廠必須維持全年三百六十五天不停地運轉，一座玻璃廠的平均運作的年限約為十到十五年，總維修或升級的費用約需兩千五百到六千五百萬美元。

目前平板玻璃製造是以浮式法（以下簡稱「浮法製造」）為主，由英國Pilkington公司在一九五二年發明。Pilkington公司將浮法製造的技術專利授權給全世界四十幾家玻璃製造廠商，包括其他三大製造廠[4]。日本NSG公司在二○○六年併購Pilkington公司，此併購案完成後，NSG/Pilkington成為世界第一大玻璃製造廠，並以些微差距領先日本Asahi公司。

浮法製造的勞力、能源與原料約各佔生產成本的三十%，剩下的十%至十五% 則為運輸成本。玻璃是一種相對笨重但價格相對便宜的商品，因此運輸成本影響玻璃銷售甚著。透過陸運，玻璃可以達到經濟效益的運輸距離是六百公里（但平均陸運運輸距離為兩百公里）[5]；相較之下，若玻璃的需求點與輸出點之間為港口對港口的運輸，亦即不需要經過太多的陸上運輸，則可以大幅延長運輸路線。因此，當玻璃所在的生產地對玻璃的內需市場不大，玻璃工廠通常都位在港口附近，以降低出口的運費。

由於玻璃製造需要高額的資本投入，浮法製造工廠要在

4　Collis' David J. and Tsutomu Noda：《Asahi Glass Corporation：Diversification Strategy》（Harvard Business School Case：9-794-113.）

5　Pilkington Group Limited：《Pilkington and the Flat Glass Industry》，2006。

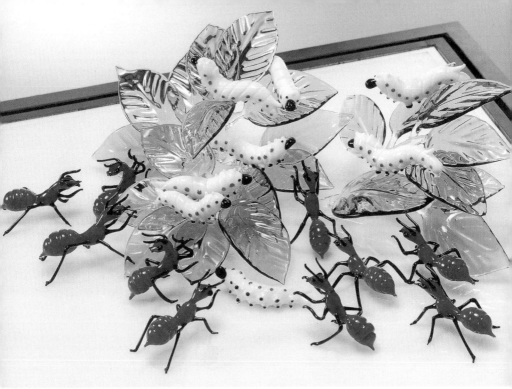

天下維攻。（李國揚提供）

高產能利用率下持續生產才能達到經濟規模並獲取利潤。一般來說，只要產能利用率超過七十%，浮法製造廠的獲利就非常可觀。因此，如何維繫以及創造下游玻璃加工廠商對平板玻璃的需求，是影響平板玻璃製造廠產能利用率的關鍵。因此，平板玻璃製造廠通常會透過各式行銷刺激影響下游加工廠的玻璃需求，例如上下游關係的經營、產品種類的多元化。但另一方面，玻璃製程的轉換也會對成本造成影響。玻璃種類最複雜的生產線一年的產能，會比單純的生產線少約七天的產量，因此，協調市場需求與該地區的產能有助於降低轉換成本。

目前四大平板玻璃製造商都在海外設有製造廠，四大製造廠之間在不同區域或技術上互有聯盟與合作，也在不同程度上

涉入不同的玻璃加工階段,而他們的產品多為高品質的玻璃。例如Pilkington[6]就有初步的建築玻璃加工與完整的汽車玻璃加工。附加價值較高的汽車玻璃加工,安全規範較多且須滿足汽車廠的特定需求,因此平板玻璃製造廠多有參與汽車玻璃加工。但整體而言,平板玻璃製造商涉入的加工領域只佔整體加工產業的一小部分,絕大部分的平板玻璃還是賣給下游的玻璃加工廠針對其他的玻璃產品進行加工。

近年中國大陸興起了許多玻璃製造商,但其玻璃生產技術不成熟,因此主要生產的都是低品質玻璃,是全世界每年一千一百萬噸低品質玻璃的主要供應來源,主要應用在不需要進一步加工的玻璃製品,如杯子、容器等。

台灣玻璃工業公司(Taiwan Glass Industrial Corporation)成立於一九六四年,台灣長期禁止進口平板玻璃,因此在一九九一年新竹玻璃公司倒閉後,台玻就成了台灣平板玻璃唯一的供應商。二○○六 年台玻在台灣的營業額約為一百四十四億台幣[7],產品包含平板玻璃、壓花玻璃與玻璃纖維,其中平板玻璃事業約佔營業額的三十八%(表2)。

表2 台玻主要業務收入佔營收比例

營收來源	營收比例
平板玻璃	37.8%
玻布玻璃	47.7%
容器玻璃	10.9%
食廚器玻璃	3.1%
其他	0.5%

資料來源:台灣玻璃公司

6　同5。
7　同5。

二〇〇六年台玻在台灣大約生產四十八萬噸的平板玻璃，相較於同年全世界的平板玻璃產量四千三百萬噸，台玻在台灣所生產的平板玻璃，僅約佔全世界平板玻璃產量的一‧一％，與前四大廠相去甚遠。平板玻璃生產設備的高額投資需要從刺激平板玻璃的持續需求中獲得利潤，而身為台灣平板玻璃的獨佔廠商，台玻常積極使用其獨佔優勢，追求自身的利潤極大。事實上，台玻常將同一種產品，以不同價格賣給不同經銷商，利用同一種產品在不同經銷商間進行差別取價，刻意製造玻璃經銷商間的價格競爭，以刺激市場對平板玻璃的需求。

然而，到了一九九〇年代初期，台灣玻璃產業急速萎縮、加工廠紛紛外移或倒閉，數家經銷商也在這波寒流中不支倒地，仍存活的幾家經銷商為了終止這種惡性競爭，紛紛要求台玻召開經銷商會議，使經銷商間的資訊透明。從此台灣的玻璃經銷商才逐漸能夠在差異小的平板玻璃上，以服務而非價格競爭。目前全台灣各地都有台玻的玻璃經銷商，而台明將每年跟台玻買入十二億的平板玻璃，為台玻第一大玻璃經銷商，大幅領先只買入四億的第二名經銷商。雖然台玻仍然不希望單一經銷商獨大，但也不得不遷就。由於經銷業務的逐步擴大，台明將因此逐漸累積起平板玻璃的庫存管理能力。

平板玻璃加工

玻璃硬度高、耐磨但張力差、韌性差的特性，限制了平板玻璃加工的可能性，從事玻璃加工的機具，不太可能被轉換從事其他產品的加工生產。另一方面，家具玻璃、建築玻璃、汽車玻璃、容器玻璃所需的機器投入也不同，家具玻璃加工廠也不太容易被轉做汽車玻璃加工。而又由於玻璃製品供應各種民

生需要，因此可以想見玻璃加工廠商種類與數量的繁多。

平板玻璃的加工製造在最近三十年，出現了結構性的轉變。早期必須依靠經驗豐富、不同領域的玻璃師傅，分別進行各種玻璃加工活動，例如切割、研磨。直到一九八〇年代，逐漸出現玻璃加工機械。不過，當時的加工機具必須仰賴自國外進口，且造價高昂。一九九〇年從芬蘭或德國進口的玻璃強化爐，每台成本約為台幣四千萬。目前，台灣廠商已能製造出與歐洲廠商同樣品質的玻璃加工機具，而且價格為歐洲的四分之一。另一方面，中國的機器製造商也能製造出相同的但加工品質較差的機具，售價也只有台灣的四分之一。

時至今日，平板玻璃加工市場的進入障礙並不高。所有的生產方法均已成熟而且資訊通透，建置生產設備所需的資本額也不大，以家具玻璃加工為例，主要包含裁切、研磨、網印、強化、噴砂、鑽孔等六道工序（表1）。目前，每個工序的製造均已高度仰賴機械生產，勞動成本占總成本的比例很低，僅約八％（表3），已成為一個仰賴資本的生產型態。相較於過去需要仰賴老師傅多年的經驗調整加工品質，現在一個國中畢業生只須依照手冊操作機器，當日就能生產出不良率小於二％的玻璃加工製品。此外，由於相關玻璃加工機具發展成熟，任何想進入玻璃加工產業的廠商，都能買到台灣製造的優良機器。在生產資訊如此通透下，如何快速找出合理的生產參數，幾乎可算是玻璃加工業者唯一的生產障礙。以上色為例，因為每批平板玻璃的成色均稍有不同，因此若不同批平板玻璃加工後的顏色需要接近一致，每一批玻璃的生產參數就需要依照情況調整，參數調整基本上是經由試錯過程建立經驗，越有經驗的機器操作人員因此比新手產生較低的試錯成本。玻璃加工的生產技術、生產設備、生產所需的資本等各項因素，均不構成

玻璃加工廠商的進入障礙。以最貴的強化爐爲例，目前，最多廠商採用的台製強化爐成本僅爲一千萬台幣；一個只做強化的加工廠，包含機器購買、廠房租借以及人員僱用，最多只要一千五百萬台幣的資本投入即可順利生產。而一個包含六道完整工序、包含一千坪廠房的玻璃加工廠，也只需一億台幣的資本投入。低進入門檻也可由玻璃加工業主的背景中獲得印證，目前台灣玻璃加工廠商經營者背景結構中家族傳承約佔整體六十%、員工創業佔三十%、其他家具相關製造商（如鐵管家具組裝）轉行爲玻璃加工商則佔十%，亦即，只要稍有玻璃加工等相關知識或技術就可以進入玻璃加工業，可見這個產業的進入障礙並不高。

　　另一方面，平板玻璃的價格與品質對於玻璃加工產品具

回收玻璃製成的琉璃珠，創作成玻璃畫。（李宥朋攝）

有關鍵影響。首先，平板玻璃原料占總生產成本六十%（表3）。此外，由於機械化加工的良率穩定，因此平板玻璃的品質，也成了影響最終產品良率的關鍵。

表3 玻璃加工成本分析

營收來源	營收比例
平板玻璃	60%
機械與加工零件	30%
人力	10%

資料來源：台明將

玻璃市場需求

二○○五年全世界玻璃市場總需求約爲四千一百萬噸[8]，爲平板玻璃製造商帶入約一百九十億美元的收入，而全球玻璃產業的產能利用率達到九十%。以產品應用領域來看，其中七十%爲建築應用，十%爲汽車相關應用，剩下的二十%則爲家具或室內裝潢之用。若以區域來分，歐洲、中國和北美總共佔了世界七十四%的需求，其中歐洲是全世界最成熟的玻璃市場，其玻璃的附加價值也最高。

影響玻璃市場需求的主要因素包括經濟成長、法規對於安全的規範、對於噪音的管制以及節約能源等四項需要。過去二十年來，玻璃市場始終以穩定的速度成長。未來預估將以四%的年成長率繼續成長，主要成長的來源是中國市場持續的

8　台灣玻璃工業公司：《台灣玻璃工業公司年報》，2005年。

大量需求。此外，歐美等地因為對環保的重視日益提升，因此刺激了高附加價值玻璃的需求成長，使其成長遠超過人們對基本玻璃需求的成長，這讓玻璃廠商的產品線更多元，並提高了玻璃的銷售價值。

台明將企業股份有限公司

　　台明將於一九四三年創立，草創初期，只有員工兩名，一百二十平方公尺的店舖兼廠房，以小面積鏡片生產及加工為主，主要產品為化妝鏡、室內穿衣鏡等。而後逐漸擴展為新竹玻璃公司的最大玻璃經銷商，除了提供玻璃素材外，並提供切片服務。

　　一九八○年代中期，在原有的玻璃經銷業務之外，為因應玻璃加工生產的機械化趨勢，台明將積極投資新機器設備，提高其加工技術，專職投入玻璃加工，開始大規模供應家具玻璃、衛浴玻璃、建築玻璃、食器玻璃等產品；同時因新竹玻璃公司經營不善併入台玻，台明將因此順勢成為台玻的最大玻璃經銷商。一九九四年，台明將協同其他協力廠商，開始在彰濱工業區發展玻璃加工群聚事業。從一九九七年起，台明將也領導玻璃加工協力廠商從IKEA接單。在一九九七年時，台明將約有一百二十二名員工，營業額約為五億；二○○六至年，員工僅增加八人至一百三十人，但營業額卻大幅成長至二十一億。表4顯示一九九六～二○○四年台明將年營收的變化，員工人數變化如表5，表6為台明將二○○三～二○○五年的簡單財務摘要。

表4 1996～2004 台明將營收成長趨勢

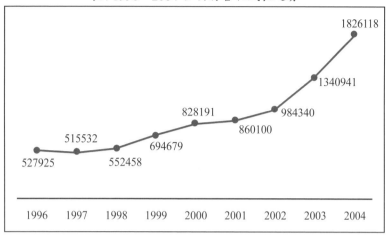

單位：千元　資料來源：台明將

表5 台明將於1996～2004 年之員工雇用人數

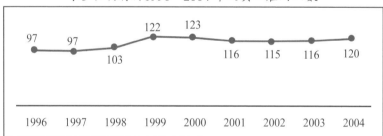

單位：人　資料來源：台明將

表6 2003～2005 年台明將股份有限公司簡易財務摘要

項目	2003	2004	2005
營業額	1340	1826	2140
稅前淨利	12	27	42
資產	767	952	957
股東權益	95	107	161

單位：百萬新台幣　資料來源：台灣玻璃公司

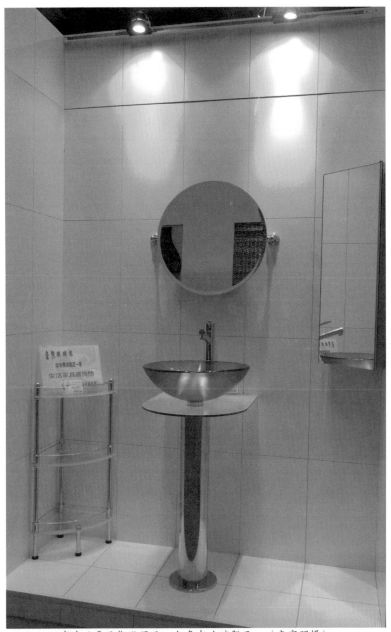

家庭必需品衛浴用品，也多有玻璃製品。（李宥朋攝）

產品與客戶

走進台明將的廠房，一般人可能會認為台明將就像普通的玻璃加工廠，僅專注在生產活動上。其實，台明將涉及的玻璃加工群聚事業，已將營運範疇擴大到整個玻璃加工的生產價值鍊。從原料端起穩定掌握平板玻璃供貨來源，中間的玻璃加工、組裝，到需求端的行銷接單以及顧客的經營服務。

台明將從台玻購入平板玻璃後，將一部分玻璃直接轉銷給其他玻璃廠商進行玻璃加工，從事單純的玻璃經銷業務；另一部分台明將會在加工後再轉銷出去。台明將把加工再轉銷的玻璃區分為「部分加工」以及「完全加工」兩種產品線。部分（初步）加工的玻璃轉賣給其他加工廠，而完全加工的玻璃則作為最終消費品，以大型國際百貨業者為銷售對象。針對上述三種玻璃銷售的內容（或可稱為三條產品線），台明將內部也因應發展出對應的銷售負責單位，分別為「原板事業部」、「外貿事業部」以及「合銷事業部」等三大部門。他們所佔營收的比重分別為五十％，四十％以及十％（表7），以下進一步說明這三大產品線的業務範圍。

表7 台明將的主要銷售通路及其營收比率

營收來源	營收比例
原板事業部	50%
外貿事業部	40%
合銷事業部	10%

資料來源：台明將

原板事業部主要負責平板玻璃承銷業務，由台玻購入平板玻璃後再銷售給國內工程、建築玻璃等下游加工業者，這些玻

璃經過層層加工後最終供應給台灣的內需市場。台明將約代理台玻二成五的玻璃，其中七十%用於外銷，三十%用於內銷。台明將不對內銷的平板玻璃進行任何加工就直接轉銷給下游的加工業者。經由台明將銷售的（內銷）平板玻璃約佔國內市場的十%到二十%。也就是說，在台灣內需市場上，每十片平板玻璃中有一到二片是由台明將銷售的。而對於用於外銷的玻璃，例如為了保持IKEA外銷訂單的價格競爭力，台玻同意給予台明將外銷平板玻璃較低的價格，使得目前就品質與價格來說，外銷玻璃的取得成本仍稍微低於從大陸進口玻璃的成本。

　　台明將在外貿事業的主要客戶為IKEA、家居建材大廠Home Depot、衛浴大廠 TOTO等全球大廠，為它們代工製造玻璃家具，其中IKEA訂單佔絕大比例，其他品牌的代工數量則相對有限。一方面因為IKEA直接由總公司經營的台灣辦公室直接對台明將下單，除了減少貿易商的抽成，台明將也可以直接了解IKEA的需求；另一方面，IKEA的訂單規模與需求變化也需要台明將專注地調控產能。其他國際百貨業者則部分透過貿易商對台明將下訂單，或部份跳過貿易商直接向台明將下訂單。台明將依百貨業者提供的設計圖，協調群聚內的各專業廠商生產最終產品，並將這些產品供應全球市場。過去，國際百貨業者多透過貿易商下單給世界各地的加工廠；近年來，隨著通訊科技的進步與普及，以及國際百貨競爭日趨激烈，國際百貨業者對彈性生產、降低成本、掌握製造知識、及反應市場等各項能力的需求日趨重視，使國際百貨業者逐漸跳過貿易商，到主要製造地區尋找合適的代工廠，直接與玻璃加工廠接觸合作。因此，今天一個好的玻璃代工廠除了必須具備玻璃加工的專業生產知識外，也必須具備過去由貿易商所提供的彈性、品質與服務的管理工作職能。

　　所謂合銷事業，指的是台明將提供初步加工的玻璃給非玻璃加工業者，與非玻璃業者共同製造最終產品進行「合銷」。例如，木頭加工廠所製書櫃常需要玻璃作為組件；或是金屬加工業者所製的辦公桌可能也會需要玻璃等。合銷佔台明將十％的營收。這些非玻璃加工廠的主要客戶也是國際買主，且常常和台明將面對的是同一批買主。例如IKEA會將金屬佔總成本較高的家具發包給金屬加工廠，再由金屬加工廠自行買入玻璃完工。因為近幾年全球金屬價格攀升的速度遠高於玻璃價格，

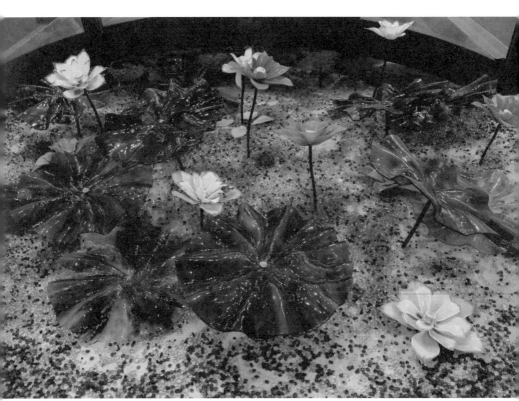

玻璃蓮花池可看出台灣玻璃藝術多麼精良高超。（李宥朋攝）

因此有一兩件原先由台明將代工的IKEA家具轉由金屬加工廠承包。

　　最近幾年，台明將逐漸體認到在全球分工結構下，最後的議價力仍然掌握在零售通路商手上。隨著下游通路業者規模不斷擴大，台明將等代工製造者的議價力不斷流失；加上來自中國大陸及其他地區相同產業的水平競爭日益加劇，台明將已開始結合群聚內的廠商試圖逐步發展自有通路，並發展自有品牌TTG（Team Taiwan Glass），台灣玻璃館就是打造通路的第一

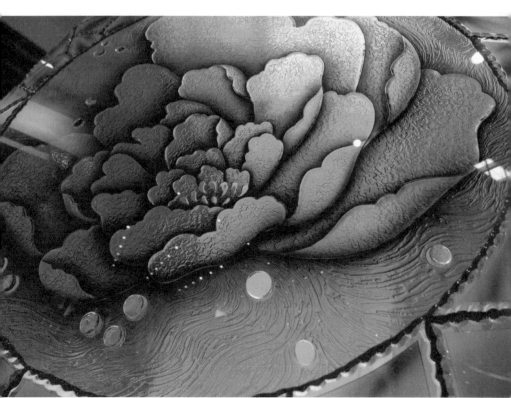

優雅的玻璃玫瑰花。（李宥朋攝）

步。計畫將在全球各大城市設立的台灣玻璃館將展出各種由台灣廠商研發、設計、製造的玻璃製品，從最簡單的玻璃杯到精緻的玻/琉璃藝術品都有。透過展覽館建立消費者對「台灣玻璃」的認識，塑造台灣玻璃的高品質形象，甚而希望消費者對於台灣玻璃製品的偏好可以影響國際大型通路商的採購決策，而各通路商也都可以透過台灣玻璃館下單採購。雖然成品批發與行銷這兩部分的業務尚在起步階段，但台明將最後希望能以TTG作為共有品牌，將台灣的玻璃製品推上國際市場。唯共有品牌目前仍在初期發展階段，所佔營收比率仍低。

台玻的平板玻璃供應策略

身為台灣平板玻璃的獨佔廠商，台玻瞭解若只供應台灣狹小的內需市場，其窯爐將無法在有效率的狀況下生產，因此在台明將長期爭取後，台玻最後同意給予外銷用的玻璃較低的價格。以五mm的平板玻璃為例，在二〇〇六年，台玻賣給國內內需市場的單價為一四・五元新台幣；而賣給外銷加工廠商的平板玻璃單價為八・五元。使台明將取得台玻平板玻璃的原料價格仍較大陸相同原料的價格具競爭力。不過，台玻製造的平板玻璃同時供應給家具、建築及車用玻璃，其中因IKEA家具玻璃的品質要求較高，因此為確保最後加工成品的品質，台明將購入平板玻璃後，會先篩選出每一批玻璃中約九十％～九十五％品質較高的玻璃，再轉送給群聚廠商做加工。

庫存管理

做為玻璃加工價值鍊的管理者，台明將備有約四十五天銷

售額的庫存。從供應端來看，台玻可能在不同原因下停產或減產，例如，可能因為窯爐機械歲修而暫時停產，也可能因為生產有色玻璃，而暫時停產其他種類的平板玻璃等。而從需求端來看，內外銷客戶也可能因為市場需求的變化而增加或減少各種玻璃的需求。保有適當的庫存才能在供需變化時，提供顧客穩定的服務品質、滿足準時交貨的承諾。由於台明將同時經營平板玻璃直接經銷，以及加工後再經銷的兩種業務。所以，台明將的庫存內容從平板玻璃原料、初步加工玻璃到最終成品都有。當成品訂單變化時，台明將可以利用調節加工玻璃或平板玻璃的銷售與庫存進行彈性調整。

玻璃加工產業群聚

一九九〇年代初期，中國大陸的改革開放持續進行，進入障礙低的產業逐漸在中國興起，因為中國政府將玻璃列為重點發展工業之一，很短的時間內就有玻璃工廠在各地設立，其中大部分都是國營企業。在國家政策的要求之下，這些國營的玻璃工廠願意以低於成本的價格競爭國際訂單，使得台灣的玻璃加工廠在九〇年代初期紛紛因為失去訂單而倒閉。

面對台灣玻璃加工產業的蕭條以及國際競爭的日趨激烈，為了爭取一線生存的機會，林肇睢總經理興起了集結其他玻璃加工廠發展群聚共同爭取訂單的想法。亦即，由台明將負責接單，再將訂單分派給由台明將組織起來的各玻璃加工廠進行玻璃加工。一開始為建立新加入廠商對群聚的信任，台明將堅持以下三個原則：（一）台明將不購買其他廠商已有的玻璃加工設備；（二）加入台明將群聚的廠商優先供應訂單；（三）台明將保留二十％的產能隨時支援其他廠商，而後來這二十％的

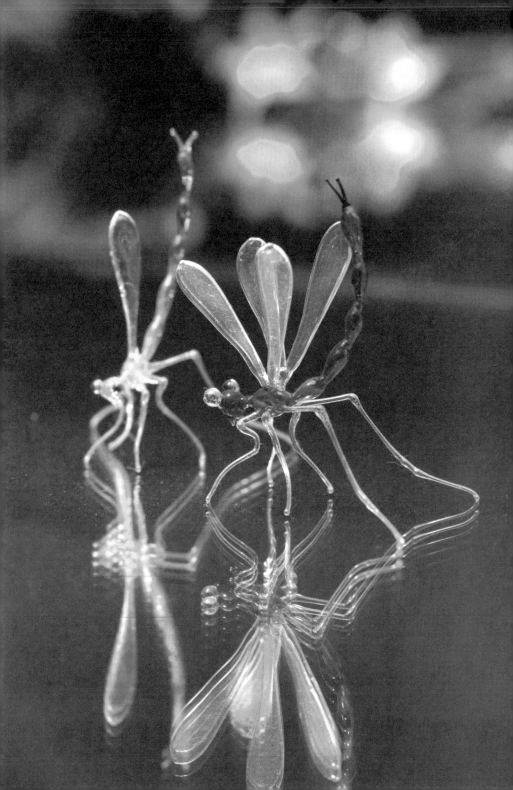

產能也成為台明將調節國際大廠淡旺季需求的重要工具。

　　在推動玻璃加工群聚的初期，面對蕭條的產業狀況，台明將盡力提供加入群聚的廠商各項協助。包括免息的資金、設備、空間、土地、平板玻璃等融資及融物的服務。這些融資與融物服務一方面拯救了許多面臨關廠或倒閉的玻璃加工業者，另一方面也鼓勵許多新進廠商，降低他們的創業成本。這些無息的財務與物資融通措施，讓原本搖搖欲墜，或規模較小的廠商、或是沒有資源但有創業意願的業主，可以先接單生產，再由其銷售利潤逐步攤還借款而獲得成長。群聚內的廠商對台明

玻璃能製成簡單鏡子和複雜的馬甲。（李宥朋攝）

◀ 小如蜻蜓，也能由玻璃塑燒而成哦。（李宥朋攝）

將在危急或創業時所伸出的援手，常銘記在心，對台明將的信任降低他他們背離群聚的機率。這也對台明將進一步發展群聚，以及維持群聚的穩定，起了積極的作用。

台明將協調群聚的主要目標在於發展群聚網絡內的專業分工。參與群聚的協力廠商依其專業各自負責不同的加工流程進行分工，專責發展自己負責的專業。例如，切割加工廠只需專注在切割尺寸是否正確，負責磨邊的廠商只需負責把邊磨好，負責不同工序的協力廠都只需要專注在自身程序的改善上。這種發展專業化的效果，在消極面上，能降低成本，例如簡化了轉換生產工作所導致的產能閒置或成本浪費，讓加工廠的設備可以連續運作。在積極面上，則鼓勵了各專業進一步提升專業經驗與能力，不需要各自培養銷售人員，讓他們比群聚外沒有專業分工的廠商，更有競爭力。結果，這種專業分工的廠商群聚，使他們比群聚外的其他廠商能產生出品質更優、更穩定、成本更低的產品。

此外，由於部分協力廠群聚在彰濱工業區裡，可降低協力廠間的運輸成本，也由於群聚協力廠商互為鄰居，彼此協調的成本很低，讓他們容易配合彼此發展出需要的分工。另外，專業分工的群聚組織可以免去協力廠商成員花錢投資其他非專業的加工設備，因此可以免除鉅額投資後卻接不到訂單的風險。

金潔明玻璃公司的成長歷程就是所有群聚廠商成長的縮影。十年前當台灣傳統產業一片蕭條，也經營玻璃加工業務的金潔明也陷入了經營困境。金潔明總經理施錦宗提到他是如何加入這個玻璃群聚時曾這樣表示[9]

9　新唐人電視台：《聯合作戰：台明將（上）》，2006年1月，3月。

我記得在我工作最失意的時候，剛好台明將林總經理來到我的公司。我跟他說：「現在的訂單很難做，時機又不好，都沒有訂單，我覺得，不知道該怎麼做下去了。」他跟我說：「相信我，跟著我做下去就對了。」

選擇加入群聚時，金潔明從最簡單的玻璃砧板做起，經過十年，營業額主要來自IKEA的金潔明從三百坪廠房成長到四千八百坪廠區，九十多名員工二十四小時輪班，並完整擁有所有玻璃加工設備。

台明將在一九九四年開始推動產業群聚。事實上，在發展群聚的過程中也並非沒有阻力。上述的策略性協助與作為，讓台明將取得相關協力廠商的信任與合作。然而，更大的阻力卻來自於家庭成員。在推動群聚初期，每當台明將接到重要訂單，林肇睢總經理總是遭到家族成員「為何不自己擴大廠房自己做？」「有錢為什麼要分給別人賺？」的強烈質疑。每當林總經理提及此事，感觸之情總是溢於言表。

經過十多年奮力推動專業分工、資源整合的產業群聚工作。從一開始的十幾家廠商，到二〇〇七年，已擴大至共有六十六家廠商加入，大約組成了十六個群聚團隊進行玻璃家具的代工生產，甚至還吸引上游的台玻回台灣在彰濱工業區增設台灣的第四座窯爐，於二〇〇七年中正式運轉後，已進一步降低平板玻璃運輸的費用。

群聚廠商的管理

從一九九四年台明將發展群聚開始，台明將每接到一張訂單，就優先把訂單分給群聚裡尚有產能的廠商，即便自己的工廠仍有空閒產能，台明將也只有在群聚廠商都滿載生產，才

會把訂單拿到自己的工廠裡生產。群聚內的廠商只要不離開群聚，就不需害怕沒有訂單收入，目前多數的群聚廠商一百%的訂單都來自台明將，少部分廠商自己也有接單能力，但這些廠商七十%以上的收入仰賴台明將提供的訂單。

隨著加入群聚的廠商數目增加，台明將也將群聚內的協力廠依照其忠誠度、機器設備、品質、交期分為 A、B、C 不同層級[10]（表8）。台明將在尋找到可能的合作廠商與訂單後，首先邀請忠誠度高、表現好的A 級群聚廠商開會，廠商各自對其加工程序報價，每一個程序廠商的報價加總就是這次參與國際競標的價格，最後由台明將出面參與國際競標。如果最後加總的價格不具競爭力，群聚內所有廠商都會喪失該訂單，因此當台明將判斷某一加工程序的報價過高，而該廠商也無法降低價格，台明將就會請負責同一加工程序的B級廠商報價，如此循環直到找到合理價格的加工廠或者放棄爭取該筆訂單。

台明將對群聚內的廠商採取公平而開放的態度。一方面每一層級的廠商都面對公開的價格、享有同一張訂單的收入，因此很自然地促成群聚成員對於群聚的信賴；另一方面群聚內的廠商可隨時離開群聚，合作對象也不僅限於台明將；而已經離開的廠商，也隨時歡迎再加入群聚。但廠商必須考慮每一次離開後再加入，都會影響台明將對於該廠商的評估，越穩定的廠商就會被提高到更高的層級，可以優先分享訂單，總是進進出出的廠商就只能等待吸收較高層級的廠商無法負擔的訂單。低層級的廠商為了進入更高層級的群聚，會表現出更積極的作為、提供更好的品質，台明將利用群聚內不同層級廠商間的隱性競爭，進行群聚管理，以維持群聚的競爭力。當群聚內有更

10　同3.。

表8 幾個具代表性的台明將玻璃加工協力廠及其專長資料

協力廠	廠商分級[1]	專長	基礎規劃[2]	歸屬
金興毅	B	改切	鏡板切割	合銷
信利	B	改切	原板切割	合銷
開新行	A	研磨	異形、FE‧SE‧REb	合銷
信鑫	B	研磨	異形、直線‧BE‧FE‧RE	合銷
優豐	A	研磨	直線	IKEA
明亮	B	研磨	異形、FE‧SE‧RE	合銷
富立	A	研磨、鑽孔	直線‧BE‧FE‧RE	IKEA，合銷
峻品	A	研磨、鑽孔	異形、直線‧BE‧FE‧RE	IKEA，合銷
光明	A	研磨、鑽孔	異形、直線‧BE‧FE‧RE	合銷
金潔明	A	研磨、鑽孔	異形、直線‧FE‧RE	IKEA
亞進	B	研磨、鑽孔	異形、直線‧BE‧FE‧RE	合銷
宏霖	A	研磨、鑽雕	異形、直線‧BE‧鑽雕	IKEA
和益	B	研磨、鑽雕	異形、直線‧BE‧鑽雕	合銷
協和	B	研磨、鑽雕		合銷
德芳	B	鑽雕	圖形鑽雕	IKEA，合銷
福華	A	強化	印刷、強化、包裝	IKEA
長隆	A	強化	印刷、強化	合銷
昌鋒	B	貼白鐵		合銷
光武	A	噴沙	圖形噴沙	合銷
瑞峰	B	印刷	低溫印刷	IKEA
峻鈦	A	包裝	專業包裝、黏鐵塊	IKEA，合銷
聯亞	B	包裝		IKEA
復興	B	包裝		IKEA

1 A、B兩類廠依據下列指標：兩種以上的加工功能、業主經營理念、工作配
　　合度、承諾可信度、品質穩定度等綜合考量後評比分類。
2 flat edge（平底磨邊）‧BE：beveling edge（斜邊磨邊），SE：sand edge
　　（沙帶磨邊），RE：round edge（圓弧磨邊）。

資料來源：林肇睢（2004）。

多的廠商具備更高的配合度與生產力時，台明將就越能爭取到更多的訂單。

身在一個競爭的產業，台明將很懂得如何利用良性競爭維持整體群聚的競爭力。這個良性競爭的機制主要由兩部份組成，首先，新加入的廠商並不會搶食既有廠商的訂單；其次，台明將不斷爭取新訂單，把餅做得越來越大，使每個廠商都有機會從中獲得成長而不需要互相搶食有限的訂單。當有廠商表示希望加入台明將的群聚，台明將先持續和他們保持聯絡，了解他們的生產技術、管理能力等資訊，然後當下一次有臨時新增訂單而原來負責該訂單的廠商又表示無法應付這些新增部分時，台明將才會把新增訂單交給新廠商試產，而後再由其所製造的產品衡量其表現、決定等級。

例如，曾經有木材加工廠X拒絕IKEA臨時增加的新訂單，而由新加入的木材加工廠Y負責生產，結果發現加工廠Y的成本更低、品質更好，這時候加工廠X就要想辦法改善生產方式壓低成本、提高品質，否則下次重新分配訂單時，訂單就會優先分配給加工廠Y。另一次IKEA曾把某品項的訂單增加為兩倍，原本負責的加工廠J雖然已經沒有產能，還是接下訂單，然後積極展開擴廠計畫，擴廠的兩個月中，加工廠J把接下的訂單再外包給一家群聚外的廠商，雖然外包的成本比自己製造多兩元，但短期損失後，加工廠J就會因為有更多的訂單生產而獲得成長。

台明將的成長

從一九九四年開始發展的專業化玻璃加工群聚在三年後開始有了初步的成果。隨著生產能力的提升、產品品質與供貨服

務能力的改善，台明將在一九九七年開始接到IKEA 的訂單。
從此台明將與其群聚協力廠商的業績隨著IKEA的訂單開始快
速大幅成長，表五說明從一九九六年至二〇〇四年台明將營收
的快速成長。

以致力於提供合理價格家具爲經營重心的IKEA，相當重
視成本控管，IKEA總是在尋找更低成本的供應商。IKEA和供
應商的合約以一年爲期，每年八月透過網路重新開放國際競
標，IKEA在各國的辦公室也會邀請當地合適的供應商參與競
標。但在重視成本的同時，IKEA與供應商的關係卻也充分展
現瑞典式的友善。IKEA與供應商多半保持穩定的長期合作關
係，當他們發現有更低成本的其他廠商時，IKEA會協助原本
的供應商尋求更低成本的製造技術或方法。只有當原供應商的
成本仍無法降低時，IKEA才會更換供應商。此外，IKEA也對
代工廠設下嚴格的生產規範，包括生產流程與環保規定等，這
些規範通常較其他業界流行的標準規範如ISO認證等更嚴格。
代工廠唯有通過 IKEA制訂的規範檢驗後，才能夠幫IKEA代工
生產商品。

台明將與IKEA

一九九七年台明將才第一次接到IKEA的訂單，但「我們
很早就開始幫IKEA代工了，只是從來都不知道我們那塊右下
角必須寫上一個小綠色S符號的玻璃，原來是IKEA要的」曾經
負責IKEA訂單的施靜熹副理覺得很有趣地說。台灣很早就有
其他金屬加工廠承接IKEA的訂單，因爲代工產品需要而向台
明將大量買入初步加工的玻璃，但台明將一直要到眞正開始爲
IKEA代工才發現這件事情。

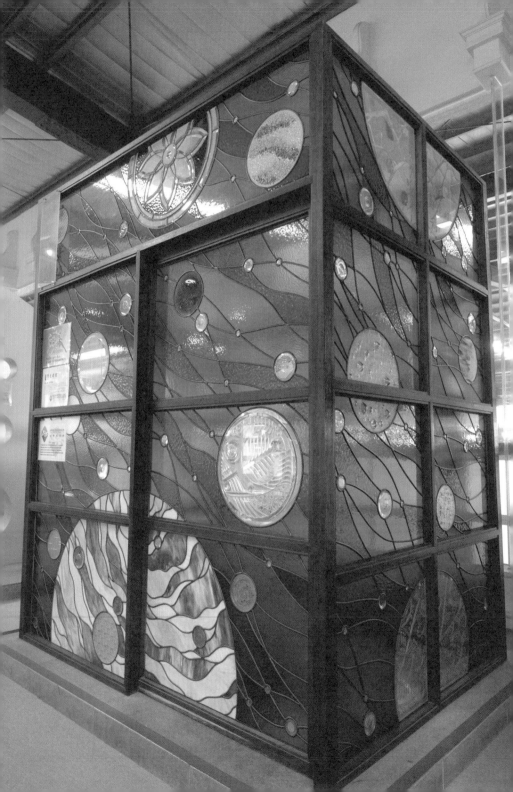

　　台明將自從接到IKEA的訂單開始，就鎖定IKEA成為群聚的合作夥伴，選擇IKEA的原因包含以下四點：（一）IKEA為歐洲廠商，較其他地區的廠商重視承諾，因此是較穩定的合作夥伴；（二）IKEA不允許採購人員與合作廠商發生利益勾結行為；（三）IKEA的財務健全、財力雄厚，不會有呆帳風險；（四）IKEA追求每一種類商品每年十五%的成長，因此可帶動供應商的成長。

生活中常見的透明玻璃品和玻璃杯，原來玻璃應用如此頻繁。（李宥朋攝）

◀ 很難想像玻璃也能有如此亮麗的藍色吧！（李宥朋攝）

一九九七年IKEA與台明將的第一筆訂單金額爲一百萬美元，第一批產品經過半年來來回回的修改後才眞正完成交貨。經過一、兩年的合作後，台明將以成本、品質與服務陸續贏得IKEA更多的訂單，並與IKEA建立起更緊密的合作關係。事實上，一九九七年以前，IKEA主要的玻璃是由一家具備完整玻璃加工生產線的大型瑞典公司提供，這家瑞典公司在失去IKEA的訂單後，其高額資本投入的垂直整合生產線因失去訂單而無法維持必要的周轉，再加上又不能快速回應市場變化的情況下，隨即倒閉關門。

二○○六年台明將承接IKEA的訂單高達四千萬美金，代工品項也上升至六十種。經過連續九年接下IKEA訂單的努力，現在IKEA的家具中，十片玻璃有八片來自台明將。九年來和台明將競標的對手也逐漸從西歐的公司轉到南歐、中美、南美、東南亞的公司，近兩年更由中國大陸的上游工廠移轉到中游加工廠。當國際競爭對手不斷轉向成本更低的生產地區進行生產時，台明將卻能夠持續爲IKEA代工，並從中獲得成長。

每年八月，IKEA會要求各供應商重新報價以決定次年的供應商產與品訂單，台明將觀察、猜測市場中其他競爭者的價格後，每一年提出的新報價約較前年低十％～二十％。報價前，台明將召集群聚廠商告知可能的降價幅度，由廠商自行決定是否接受該降幅或者明年不再參與IKEA訂單生產。少數廠商會因爲另有利潤較好的訂單而放棄利潤很薄的IKEA訂單，例如其中一家握有獨特建築玻璃上色技術的玻璃加工廠就在二○○六年退出群聚；但多數的廠商都會接受降價幅度繼續生產，主要因爲多年的專業生產經驗所累積的生產管理能力，使他們總是可以在縫隙中找出縮減成本同時維持品質的作法。對

他們而言，IKEA訂單利潤雖然非常微薄，但卻有助於他們累積製造、管理的能力，同時也有助於發展新產品的研發能力。「人都請了、機器也在那邊，有訂單生產總是比空在那裡好」是許多群聚廠商一致的反應。

再走進這些代工廠，台明將把IKEA產品的品質要求逐條列出並貼在每個作業員目光可及之處，嚴格但具體的品質要求有效提升了這些中小型工廠的管理能力。雖然處在一個技術成熟而價格競爭激烈的產業中，台明將卻不以降價作為競爭的主要方式。雖然清楚低價是客戶的選擇，但是台明將很清楚其競爭優勢或許來自較低的成本，卻一定不是來自較低的價格。台明將知道，如何依照內部現有的能耐，以更好的服務、品質還有交期贏得客戶，並在過程中累積更多的能耐，就可以找到可以降低成本的方法，最後當客戶真的需要降價時，才有能耐滿足顧客的需求。關於這一點，林肇睢總經理說：

> 假設你現在比人家貴十％，不用氣餒說，「好那我來降十五％」。你要把服務弄好，那當然在那段過度期。客戶會覺得，『咦，你比別人貴喔？』不過你把門都敞開，雖然你比較貴，但是如果客戶願意嘗試的話，就好像吸安非他命一樣，吸了就覺得『你有比較便宜嗎？有！』其實我們在跟中國大陸策略互動的時候，就像在（對客戶）醞釀一種安非他命。
>
> 譬如IKEA來跟我們說，大陸現在比較便宜，好，那我們就一樣，他多便宜我們就多便宜。那個就是一種安非他命。但是你絕對不能無條件便宜，你在答應便宜時要考慮到你是不是確實可以控制到這個成本，不然你就虧大了，轉身不過來。所以你要知道說，公司的成本是我的下限。

以後IKEA又來說，『大陸現在便宜十％』的時候，我們就不動聲色，我只告訴我們的人說，你把現階段有的訂單，全部交期準確、品質穩定、服務良好先做好就好了。

IKEA成本管理的能力也推動了台明將在生產成本上的進步。每一年，IKEA都會要求台明將提供代工家具每個零件的成本，而後IKEA會告知台明將他們在哪一項成本上明顯高於全球其他廠商，並要求台明將想辦法降低該項成本，使台明將清楚成本能改進的方向，推動了台明將不斷改進成本的表現。

隨著與IKEA合作經驗的累積，台明將也累積了快速反應市場的能耐。IKEA從下單到出貨的時間已從最早的八週下單、四週出貨，進步到現在的一週下單、四週出貨。也就是IKEA第一週下單後，台明將原本有八週的時間安排每週生產計畫、協調廠商每週生產數量，然後從第九週開始出貨直到第十二週完成所有出貨，共有十二週可以進行生產，而現在已經縮短為只需五週的時間就可以完成一張訂單的生產與出貨。

製造時間壓縮使IKEA能更即時地反映市場需求同時降低其庫存的比例，但壓縮製造時間一方面需要台明將與IKEA緊密的合作關係、快速的溝通過程，另一方面需要台明將更有效率地協調群聚廠商的生產，其中反應的是台明將對於個別廠商生產效率與品質的掌握。此外，台明將也可以直接從IKEA的存貨系統中了解產品的銷售與存貨狀況，並依銷售狀況調整其生產，甚至還主動提醒IKEA某些存貨不足應補下單的產品。台明將彈性生產的能力也支援了IKEA緊急增產的偶發性需求，例如當IKEA在全球其他地方的代工廠無法準時交貨時，台明將往往扮演救火隊的角色，快速補足產品缺口。

IKEA訂單深刻地影響了台明將群聚組織的發展。群聚發

各種小巧可愛的玻璃製品，是妝點家庭生活的小飾品。（李宥朋攝）▶

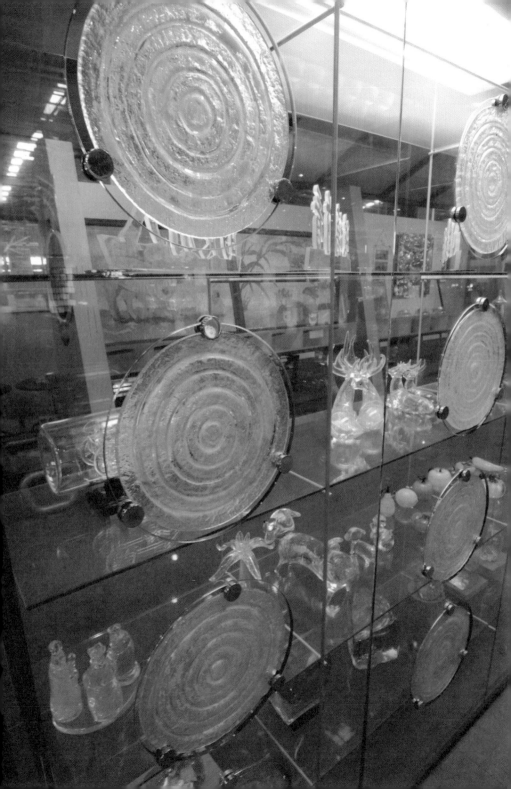

展初期，IKEA的訂單提供群聚廠商足以繼續生存的收入。由於面對共同的客戶、生產同一件產品，群聚內的廠商從互相競爭轉為長期合作，例如，當原本負責三個加工程序的X廠商面臨產能不足時，會主動尋求Y廠商協助生產其中某些或全部的加工程序。在執行IKEA訂單的過程中，群聚廠商建立了互相溝通與合作的模式。同時，IKEA年度單位的訂單規模，也大幅提高了玻璃加工廠的生產規劃能力。

在群聚穩定後，IKEA訂單提高了群聚廠商彈性生產的能力，使台明將因此具備「大單不怕趕，小單不怕煩」的接單能力。IKEA的年度訂單只會約定一個大約的生產數量，而後依門市銷售狀況調整每月交貨數目，旺季與淡季月份的出貨數目有可能相差數倍，因此廠商必須具備彈性調整產能的能力。此外，訂單收入的大幅成長，進一步支持了群聚內廠商專業分工程度的增加，使整個群聚組織能夠提供更多樣的產品。

台明將的挑戰與未來

從一九九四年以來，雖然台明將成功地利用建立產業群聚，帶領台灣的玻璃加工業者在激烈的全球競爭中脫穎而出，不過，台明將是否能繼續成長仍是許多人心中的質疑。近兩年，大陸玻璃產業在中國政府推動下快速興起。IKEA也基於分散策略，將大陸玻璃代工的比重調高到十五％。此外，就過去與IKEA合作廠商的歷史紀錄，由於IKEA始終在全球找尋更低成本，更高品質的合作伙伴，再加上少有代工廠商能夠持續自我超越，因此，少有代工廠能和IKEA合作超過十年者。而過去全球玻璃加工產業演進的趨勢，就是一直是從成本高昂的地區快速地往成本低廉的地區移轉。台明將及其協力廠商

與IKEA合作已達九年，他們是否可能成功擋下中國的低價競爭？並突破這個十年魔咒？還是在最終，他們仍會被大陸廠商所取代？

二〇〇六年，在中國廣東的東莞，讓人覺得對台明將最具威脅的挑戰卻正隱然成形。台灣的玻璃加工產業間盛傳，由於台玻眼見在中國大陸已投資的五座玻璃窯廠經營績效不佳，遂介紹在東莞利用低廉勞力從事完整玻璃加工生產的中國大陸業者模仿台明將，也向IKEA爭取訂單。至二〇〇七年中，部分台明將的產品訂單，如骨頭型的鏡子等，已被大陸廠商搶走。中國的低廉工資、便宜土地等成本優勢，使許多人再次對台灣玻璃加工產業的發展感到憂心。面對外界的擔憂，林肇睢總經理對台明將群聚的發展卻顯得自信滿滿，他認為中國的競爭對手的確可怕，不過，台明將優異的服務與品質表現，讓台明將贏得訂單的速度會比中國競爭對手搶去訂單的速度還快。

面對接踵而至的壓力，台明將也展開對策因應。二〇〇六年端午節，「台灣玻璃館」在彰濱工業區開幕兩百多坪的空間展示了數百件群聚協力廠商所提供的玻璃家具與玻璃藝術品，免費開放給國內外團體遊客參觀。開幕一週年後，已有四十一餘萬人到過台灣玻璃館參觀。台灣玻璃館是台明將帶領群聚發展品牌的第一步，林肇睢總經理提出，只要群聚裡的廠商願意放棄自己的品牌，就可以加入使用〞TTG〞（Team Taiwan Glass）品牌。林總經理的遠景是讓〞TTG〞成為台灣在國際上的代名詞，他的夢想是：就像鬱金香之於荷蘭、奇異果之於紐西蘭，透過參加世界知名商展的曝光與經營「台灣玻璃館」，他希望全世界的消費者未來想到玻璃，就會想到台灣，讓全世界的大型家具商都知道要來台灣尋找高品質的玻璃商品。不過，就其他產業的群聚經驗來看，少有群聚廠商成功

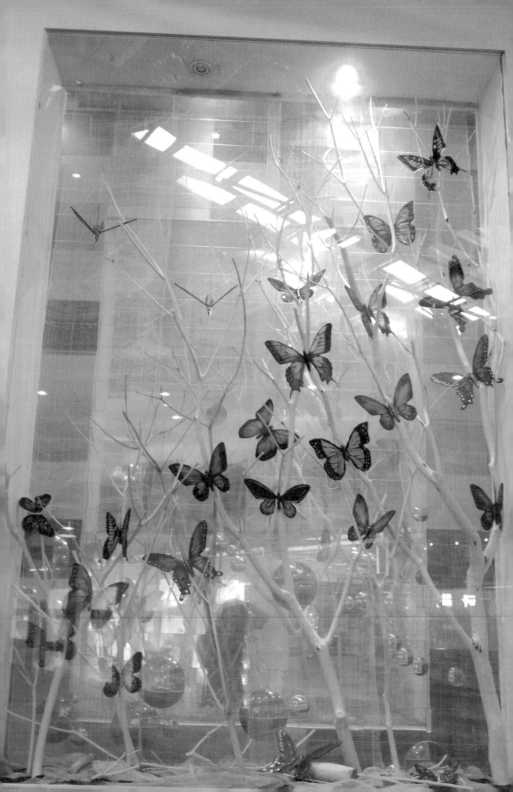

玻璃製成的昆蟲世界。（李宥朋攝）

◀精美的玻璃製青斑蝶，是台灣玻璃館創辦人林肇睢最喜愛的蝶種。（李宥朋攝）

發展出共有品牌的成功範例。台明將的品牌夢想，有可能成功嗎？

　　隨著台明將成功經驗的擴散，大陸或其他地區的廠商是否可能複製台明將的群聚生產模式與其競爭？而台明將是否也能進一步在台灣以外的其他地區，例如中國，延伸或複製其玻璃群聚的生產模式？上述問題不僅關係著台明將以及玻璃加工產業的明天，也對瞭解眾多利用群聚生存發展的台灣中小企業，提供一定的啓示。

土地情懷的玻璃工廠
——台灣玻璃館

藍春琪

玻璃在日常生活中隨處可見、隨處可得，因為它平凡所以就這麼自然的被忽略，逢年過節打破它還要趕快說「碎碎平安」，但是玻璃也有它美麗與浪漫的一面，呈現台灣玻璃藝術與工藝之美的展覽館在北部有新竹的玻璃工藝博物館，中部則是位於彰濱工業區內的台灣玻璃館。兩個博物館的最大差別在於玻璃工藝博物館是新竹市文化局的附屬機構，一星期開放五天且參觀者需付費；台灣玻璃館則是創辦人帶著對傳承家族企業與成長土地的懷念情感，為台灣本土藝術家開放作品展覽的舞臺，以「風雨無阻、全年無休、免費參觀、賓主盡歡」為館內服務最高精神，所以自二○○六年五月二十七日開幕以來，已累計一百八十一萬餘人次參觀台灣玻璃館，且每月參觀人數都在持續增加中。

台灣運用玻璃的歷史據說是在一八八○年由當時的台灣總督劉銘傳聘請上海師傅來台開始，到了一八八七年，陳兩成先生在台北萬華成立玻璃舖可說是台灣第一家玻璃工廠，而後隨著日本治台及台灣地方人士的投入，二○○六年台明將企業秉持著結合藝術、文化、產業、生態、休閒、國際行銷、教育、資訊與學術等，成立一個複合式的玻璃通路平台，期許「想到台灣～就想到玻璃；想到玻璃～就想到台灣」的願景得以實現。

一、初次巡禮

　　為了讓同屬彰化縣內的明道大學企管系學生了解玻璃產業，我帶著坐滿一遊覽車的學生浩浩蕩蕩的前往位於彰濱工業區內的台灣玻璃館，車子一路馳騁，學生也嘰嘰喳喳的，似乎在討論一件非常興奮的事，我心裡有點納悶，終於抵達台灣玻璃館，當遊覽車剛停頓好，一群學生直嚷嚷著大家一起上廁所囉！不久就聽到女孩們尖叫笑鬧的聲音，男孩們也在叫囂著，我心想！這群天兵是要來鬧場的嗎？等一下還有導覽解說行程，會不會還沒聽就被踢出館了，前往一瞧，原來大家正在玩上廁所的遊戲，每個人輪流進到一間寫著「電子窗簾」的玻璃門內，哇！以為春光要外洩了，瞬間門一鎖，什麼都看不到，

圖1 台灣玻璃館內人潮湧躍。（李宥朋攝）

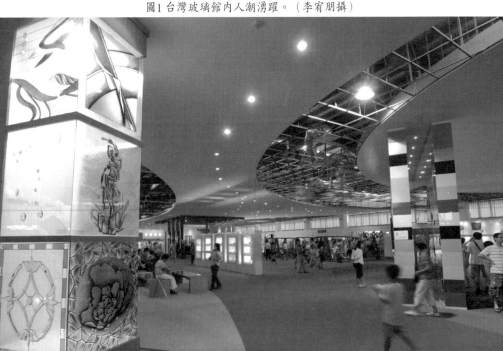

難怪男孩們要大失所望，原來這道玻璃是UMU霧幕玻璃，在兩片玻璃間置入特殊設計的液晶薄膜，利用電力可在1/1000秒或1/100秒瞬間切換明暗，膠合玻璃與電力技術的結合，給人們有了一番新的視覺效果。

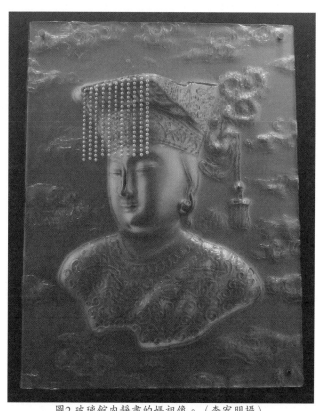

圖2 玻璃館內靜肅的媽祖像。（李宥朋攝）

　　第一站確實夠震撼，隨著導覽小姐的步履，我們到了二樓，在二樓樓梯間牆面上有一「意樓月窗」作品，這件由古錢與葫蘆所構設而成的圓形作品，已不再是舊時鹿港小鎮淒美愛情故事裡的望夫窗了，它可由觀者自行聯想出磬牌、如意、鯉魚與繡球等四十八種變化圖案，傳達出對鹿港古景的幽幽思情；在意樓月窗旁邊另掛著一幅三十五年前拍攝的老照片，意樓古景、老婦、楊桃樹與紅磚相互交映出一股純樸寧靜的氣氛，而位在照片中角落一隅，背影顯得蒼勁有力的老婦人，正是台明將老闆的母親，傳統婦女的衣著、髮髻與整張照片的氛圍，不禁讓我回想起小時候曾經看過裹著小腳、拄著枴杖，一步一步慢慢走來的鄰居阿嬤，兒時記憶的點點滴滴頓時湧入心頭，不難想像這件作品被放在入口的意義，具有台灣玻璃館人文情懷的重要表徵與傳承之意。

　　另外與鹿港人文情愫有關的是運用窯燒技術製作出來的媽祖神像和二萬支牙籤拼成的天后宮。導覽小姐叫我們從不同的角度來看這尊慈眉善目的媽祖（圖2），正看沒有雙下巴，從右側邊歪一點點看雙下巴就出現了，我們左右兩邊看著，確實有這麼一點意思，整件作品以金黃色系為主，外罩一層玻璃，有點朦朦朧朧的，雖然沒有純金神像般的絢麗，但卻顯得高貴典雅又不失莊嚴肅穆。而由兩萬支牙籤組成的天后宮，作工之精細也令人嘆為觀止，雖然它不是玻璃作品，但牌樓、三川殿、正殿與後殿等微縮工藝技巧，充份展現作者蔣銀樓對媽祖與鹿港鎮寶天后宮建築藝術的崇敬之心。

　　除了藉由玻璃工藝展現傳統人文藝術外，館內也處處可見現代流行的新元素，從入口到展覽大廳前，參觀者都要先穿越「築夢光橋」，星河的路面是由強化玻璃製成，內鋪白沙、各式各樣大小不一的貝殼與代表各種生物的玩具，天花板則是拱

型的宇宙星河，透過玻璃藝術色彩，可以感受到宇宙無垠的遼
闊，多數學生沒走過這種由強化玻璃作成的道路，

　　每個人走得小心翼翼，深怕一不小心踩壞了玻璃路，我第
一次走這種玻璃路是在台中科博館，科博館的設計是潺潺的水
流與海浪的拍打，會令初走者走起來有暈船的感覺，這裡的玻
璃路似乎與鹿港給人的感覺一樣，平靜又溫柔。

　　導覽小姐說我們這群大朋友聽講秩序表現優異，所以特
別介紹了兩張旋轉桌，看她信手轉來還真是輕鬆有餘，一張四
方形客廳桌，就在她不費吹灰之力的情況下，很快就變成長條
桌，嗯，真是善用空間的設計，導覽小姐讓同學試轉，我們這
位大哥的施力點不對，轉了老半天還轉不出去，試了幾次才成
功，真是「江湖一點訣，講破毋值錢（台語）」；另一張旋轉
桌是兩顆心，很適合新婚夫妻，合在一起時是濃情蜜意，轉開
時，喔喔，就是有人心情不好囉，真有意思。

　　我們還看到很多玻璃企業與藝術家的代表作品，包括日常
生活中的瓶瓶罐罐、衛浴設備與餐廚設備等，還有藝術創作設
計的佛像佛經、各類生物儀態與想像藝術創作等。其中比較特
別的是玻璃製作的背心、內衣與馬甲，由於是玻璃製作的當然
不太好穿，不過，導覽小姐說展示櫃中的馬甲真的有模特兒穿
過走秀呢！想要穿合身的玻璃馬甲一定要量身訂作，不然鐵定
穿幫。還有玻璃浮球溫度計，在圓柱型玻璃容器內放入五顏六
色的玻璃浮球，浮球下掛著顯示溫度的牌子，浮到頂端最下面
的浮球，它的牌子溫度就是當時感應到的溫度。

　　另外還有一些較大型的創作品，如以玻璃堆疊出來的台
北101，是台灣玻璃產業的心聲，期許放眼世界、步步高陞；
「滾動青春」是利用三面鏡反射原理製成的萬花筒，同學一聽
可以照出佈滿整張臉的照片，就開始排排站，你幫我、我幫

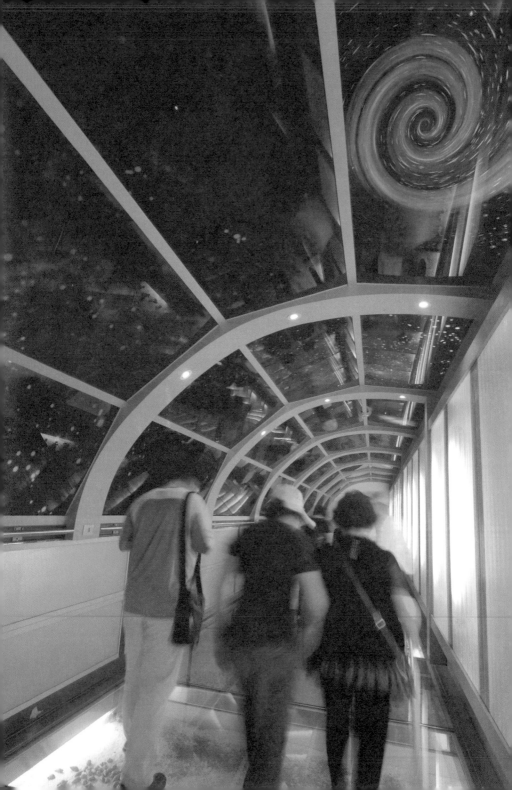

圖4 內鋪白沙與貝殼的星河路面。（李宥朋攝）

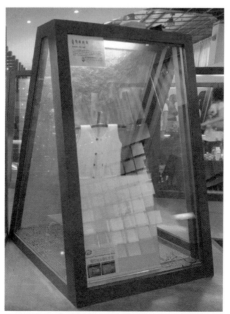

圖5 玻璃製作的背心、內衣與馬甲。（李宥朋攝）

◀圖3 參觀者穿越「築夢光橋」。（李宥朋攝）

她、他幫妳的照了起來，每個人好像都照到自己最滿意的照片了，才去走迷宮，這個「魔幻迷宮」全部由鏡面搭建而成，運用鏡面設計可以讓路徑感覺較大，但又會因鏡面反射製造一點複雜的挑戰感，每個人走進去前還有點怕怕的，不過放心，它有一個貼心設計就是條條道路通出口，要在魔幻迷宮內迷路還真是有點困難呢！

台灣玻璃館內可以看玻璃產業的企圖，將玻璃製造技術與其它領域的新科技進行創新整合，如電子窗簾、電視螢幕、節能玻璃、止滑玻璃地板等；也看到玻璃藝術的希望，不僅展出多位藝術家的作品，也提供藝術家展演的平台，如康維光老師等人，會在國定假日於一樓大廳進行現場熱塑玻璃表演，看著平淡無奇的玻璃原料，逐漸被燒塑成美麗的花朵與可愛的動物等，真是新奇又有趣；同時，也提供玻璃藝術教育一個空間，導覽小姐說館內有的規劃空間，可以讓各大專院校相關學系的同學，來展覽其玻璃藝術作品，提攜後輩，代代傳承，正是台灣玻璃館的精神。

導覽小姐解說完畢後，我們迫不急待的想去一樓看摔玻璃砧板，原本只有遊覽車司機推薦這個便宜又好用的東西，不過既然導覽小姐都慫恿我們叫賣砧板的人摔給我們看，當然就不用客氣囉，在摔之前，櫃檯小姐叫一位同學大叫「摔玻璃囉」，接著「ㄆㄧㄤ」的一大聲，還真是紮紮實實的大聲呢！櫃檯小姐說在摔之前一定要先喊摔玻璃囉，因為聲音真的有點大，怕會嚇到小孩，嗯！真是貼心，玻璃砧板真的摔不破耶，既然櫃檯小姐表演這場好戲，少不得要買個幾塊砧板貢獻一下她今天的業績。

就這樣短短的一小時，我們很快的把二樓的展覽場看過一回，雖然有點意猶味盡，但因時間有限，只讓同學在一樓賣

場再逛個十分鐘，一樓賣場有家具、大小型擺飾、生活用具與個人飾品等，可說是應有盡有，綽號黑熊的男孩滿臉笑意的上車，大家拱著他展示一下戰利品，他買了一個不貴但看起來又很精緻的玻璃墜子項鍊，說是要送給媽媽當母親節禮物的，平常上課有點迷糊的他，也有這細心柔情的一面，真是「黑矸仔裝豆油」，我們就在大家分享戰利品的歡笑聲打道回府了。

說來世界真得很小，我會帶學生到台灣玻璃館參觀是在彰化師大創新育成中心與林總經理有一面之緣，他拿了《看》雜誌與《當代設計》這兩本資料給我，我初次了解台灣玻璃館，雖然之前，林總經理的指導教授陳財榮院長，就已告訴我他收了一位名叫「古錐」的博士生，他的台明將企業在彰化地區可說是具有舉足輕重的地位，可是我還是沒有意識到古錐與玻璃館之間有何關聯？

但是，一切就那麼自然的發生了，當我要帶學生到台灣玻璃館參觀的行程確定後的一、兩天，康原老師要我介紹台灣玻璃館的特色，哇，我當時聽到了，真是有點驚喜，就這樣我從參觀活動開始跟台灣玻璃館有了更進一步的接觸。假日，我帶著女兒再來一次，那天早上彰化還是傾盆大雨，午後大雨稍歇，雖然整個彰濱工業區空空盪盪、少有人車，但在這個全年無休的展館內卻是人潮不斷，展館外的停車場，也是停得滿滿滿，還有專人指揮呢，充份感受到傳說中川流不息的參觀人潮，一樓賣場滿滿是人，二樓的解說人員也是一批帶上來、一批帶下去，跟我那天上班時間帶學生來參觀的情況又不一樣，也許這就是台灣玻璃館無形魅力的地方，正如展館大門前擺了一個玻璃屏風寫著：「四面亮麗、八方驚奇」，台灣玻璃館正在平凡中創造更大的驚奇。

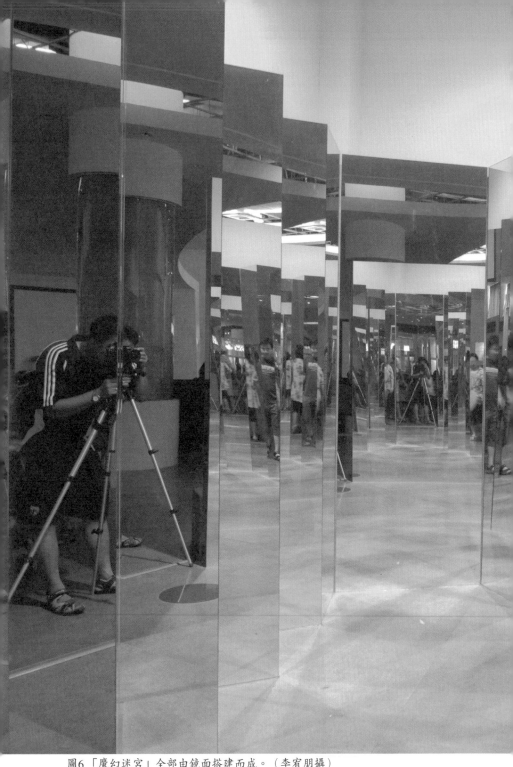

圖6 「魔幻迷宮」全部由鏡面搭建而成。（李宥朋攝）

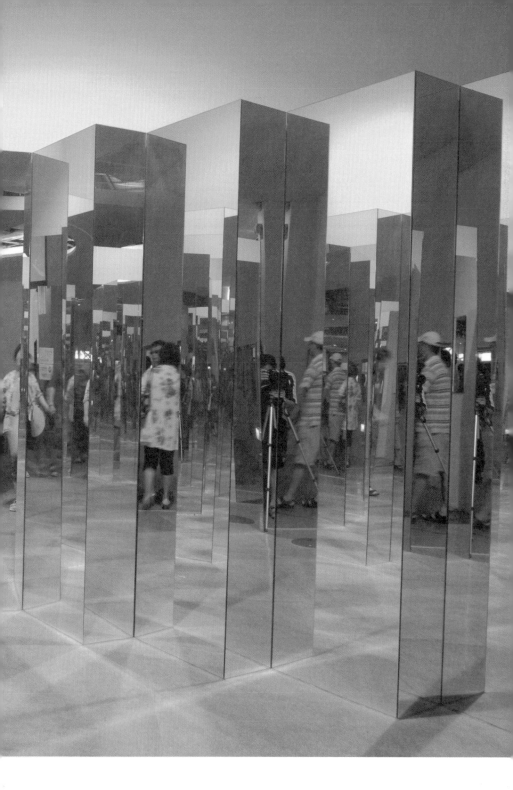

二、世界創舉──玻璃媽祖廟

　　有天，康原老師告訴我，林總經理有個特別的機緣要蓋台灣第一座玻璃媽祖廟，去打聽一下吧，有點好奇，玻璃媽祖廟要怎麼個蓋法？我透過陳院長的幫忙，與林總經理約好一個星期五的早上去拜訪他，林總經理真的有夠意思，他幫我邀集了玻璃媽祖廟設計總監、技術顧問與設計顧問等人。當天早上我比原訂時間提早到一些，就在停車場旁我看到了被建物圍籬圍起來的白色骨架建物，也看到展館外牆的玻璃媽祖廟預訂完工圖（圖9），心想，蓋在這裡是什麼意思呀？到底要怎麼個蓋法？左思右想，想不透，決定先拍些照片再說。

　　早上九點多就已經有遊覽車陸續載著旅客前來參觀，我先在館外四周到處看看、東照照、西照照的，漸漸發現台灣玻璃館整體造型原來是一艘大船，館外船頭處不但有一個停泊靠岸的船錨，在正前方也有一個狀似燈塔的小建物，車輛進出大門必經的警衛室則是一帆風順的漁港造型，呵，這可有意思了，我想像著這些大小建物對台灣玻璃館的象徵意義，燈塔指引大船入港，入駐到彰濱工業區，讓這裡成為台灣玻璃產業與玻璃藝術的重要發展基地，船錨則具有穩定基地發展的意義，讓台灣玻璃產業與玻璃藝術不再隨波飄蕩、隨波逐流，我也得到先前不解為何會在台灣玻璃館主館旁邊蓋了一間玻璃媽祖廟的答案了。

　　媽祖本名林默娘，相傳生於北宋建隆元年（960）農曆三月二十三日，福建省莆田市湄洲島人。由於明、清兩朝漢人從中國大陸渡海來台時，經常會碰到許多不可抗拒的天候因素，因海難而發生的死亡令人生畏，再加上台灣四面環海，出海捕魚成為主要的生活型態與經濟來源之一，因此，台灣媽祖的信

仰精神，不僅包括中國福建守護漁民出海補魚平安的「出海媽祖」精神，也融入了唐山過台灣祈求過海平安到台灣的「過海媽祖」精神（張德麟，2003；董芳苑，2003；史明，1992）。

現今，媽祖不僅是台灣民間最普遍的信仰之一，日本、東南亞、美國檀香山及法國巴黎等有華人居住的地區也都有媽祖廟，據統計，目前全世界約有一千五百餘座媽祖廟分佈於二十多國（吳金棗，2007），其中，台灣高達八百餘座，深入各大小城市與鄉鎮，不論是否從事漁業的台灣人都已將媽祖信仰融入日常生活中，舉凡事業、婚姻、健康、考試、生兒育女、人際關係、居家生活等都是我們徵詢媽祖或祈求媽祖保佑的項目，媽祖信仰已與台灣人民生活息息相關，玻璃媽祖廟與台灣玻璃館的關係又何嘗不是如此呢，就在這樣神奇的想像中，玻璃媽祖廟對我有更大的吸引力了。

對參觀民眾而言，也許並不會注意到台灣玻璃館與玻璃媽祖廟是如何誕生的，但在這次訪談與閒聊過程中，我發現它們的出現並非偶然，而是在人與神明對話的因緣間衍生出來的，林總經理夫人告訴我，當初蓋台灣玻璃館的用意只是要作為樣品陳列室，好讓客戶可以一次看到公司生產的各類玻璃原型與製品樣本，但是篤信媽祖娘娘的林總經理，卻在當時彷彿聽到有人告訴他應該要做一些更不一樣的事，於是台灣玻璃館就這樣展現在世人面前，林總經理指著他名片上的一段文字說：「玻璃團隊同心追求的理想：打造台灣之美行銷國際、建構平民舞台、展現優質人才、振興產業經濟、推動生態保育」就是他成立台灣玻璃館的重要理念，也由於這樣的理念，使台明將得以領導台灣玻璃產業走向更具有競爭優勢的產業群聚發展（曲祉寧，2008）。

而玻璃媽祖廟又是另一段因緣，林總經理也是在神明的

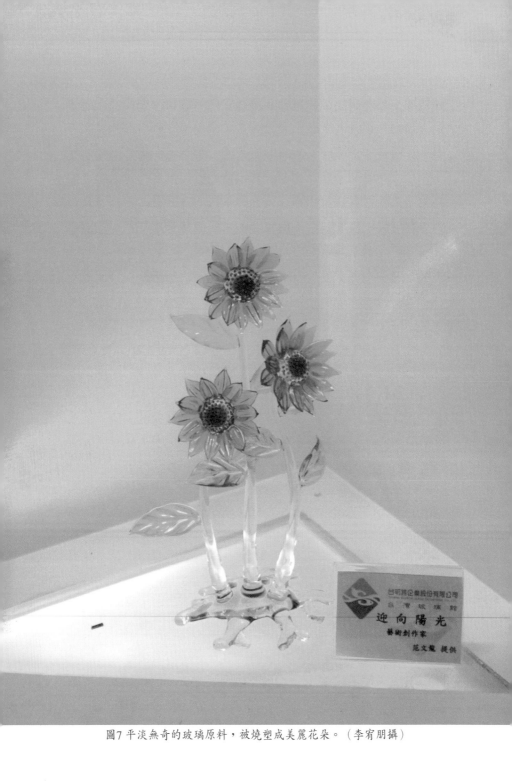

圖7 平淡無奇的玻璃原料，被燒塑成美麗花朵。（李宥朋攝）

圖8 台灣玻璃館內部。（李宥朋攝）

指引下，有了蓋玻璃媽祖廟的想法，同樣的，玻璃媽祖廟也是要作為傳承台灣玻璃工藝的地方，特別是展現台灣特色之美的主題，設計總監黃雅鍾先生說經過考證，台灣第一座奉祀媽祖娘娘的天后宮是沒有畫龍雕柱的，所以，將來玻璃媽祖廟的玻璃樑柱也不會有這些龍飛鳳舞的雕飾製品，藉以蘊含玻璃媽祖廟的傳承意義。就是這麼巧，在澎湖科技大學任教的學長最近剛好要我到學校去當口試委員，趁口試前，特地請在地學生帶我到現存台灣地區（含澎湖、金門與馬祖）歷史最悠久的媽祖廟──澎湖天后宮去巡禮（圖10）。第一眼，心裡湧現莫名的感動，相傳建於明代初期的澎湖天后宮，其古樸的原木樑柱與石柱，確實看不到華麗的雕龍刻鳳，也沒有一般廟宇的金碧輝煌，有些樑柱鐫刻著文字來訴說這座廟宇的歷史故事，有些則是什麼都沒有，連窗櫺的雕刻圖案也是採用民間最常使用的護佑象徵如花瓶（平安）、蝙蝠（福氣）等，她像一位慈祥的老阿媽靜靜的看著初次拜訪她的我。好玩的是，在這座古老廟宇中，有一台現代化的投幣機「靈籤舍」，我誠心的祈求媽祖保佑，老阿媽也給了我一支上上籤，我心領神會了台灣玻璃媽祖廟的深意了。

　　一如玻璃廟的主體架構精神，內部各種陳設也將以玻璃工藝展現出台灣的特色，這些玻璃工藝品項將含括台灣特有的水果、蔬菜、花卉、鳥、獸、蝴蝶、地方特產與區域特色等，而廟宇門前經常出現的獅對，也將考慮用台灣土狗或具有代表性的台灣動物來取代，黃總監說這就是在傳統的建築廟宇精神中注入現代元素，展現新時代的生命與活力。至於廟內玻璃工藝作品的來源是否會以特定人選的作品為主？林總經理說台灣並不缺人才，但卻缺少讓藝術家表現的舞台，這裡就是所有藝術家築夢計畫的舞台，如同台灣玻璃團隊正在彰濱工業區築夢，

邁向踏實的玻璃群聚舞台，因此，只要是具有特色的作品，都會受邀來這裡展示，並不會限制在某些特定人士或工藝企業的作品，這裡非常歡迎大家一起來參與，充份展現了群聚領袖的胸襟與氣度。

玻璃媽祖廟的設計，不僅是全球前所未有的創舉，更因為其主要材質是運用玻璃作為建物主體更增加其困難度，黃總監認為要讓玻璃媽祖廟突破許多過去的建築窠臼，才有可能完成這項不可能的任務，於是他想到以組合式鋼骨作為建物結構主體，組合式鋼骨不但具有組裝快速的特性，還可以降低成本，更重要的是，為了讓主建物骨架能夠忍受地震震波與強風吹襲的考驗，技術顧問已為團隊找出最佳的鋼骨製作技術與品質，這樣才可以增加其支撐玻璃建物的強度，並完整呈現玻璃透明的特性，又為了不讓參觀民眾看到組裝螺絲的痕跡，也特地將不銹鋼螺絲全部包覆在鋼管內，以維持鋼骨架構的整體性，所以，不論是鋼骨本身、鋼骨組合接縫處或螺絲的鎖定，都必需作到盡善盡美、天衣無縫的境界，黃總監自豪的表示全世界還沒有一間真正的玻璃屋，而玻璃媽祖廟可說是鋼骨造型設計、鋼骨組裝接合及玻璃工藝的極致表現，這不僅是台灣玻璃工藝的成就，更是世界建築史上的一大突破。

至於建物的玻璃材質，原本有考慮要搭配使用綠色建築材料的太陽能板，藉以轉換成館內所需的能量，但經評估後發現有其困難度而作罷，但以玻璃做為牆面和天花板的決心則是不變，為了讓玻璃媽祖廟在完成後可以維持清新明亮的最佳狀態，所有玻璃將以自潔式玻璃為主，讓媽祖廟落成後可免去人工清潔的困擾，目前規劃中的媽祖廟將有六個面會裝上玻璃，為了避免玻璃透光度太高，造成館內溫度過高或曬傷內部展示品，將會選用百分之五十透明度的玻璃來製作，因為太強的光

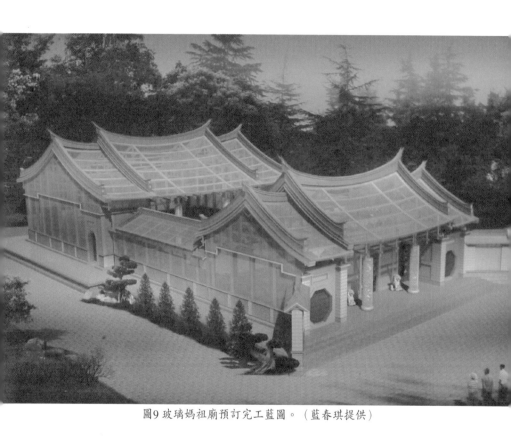

圖9 玻璃媽祖廟預訂完工藍圖。（藍春琪提供）

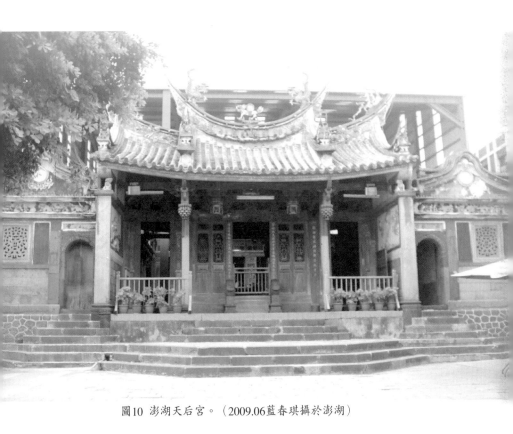

圖10　澎湖天后宮。（2009.06藍春琪攝於澎湖）

線透入不僅有可能傷到內部的陳設藝品，也會讓館內溫度上升，不符合環保的精神，因此，黃總監說只要讓光源可以透進館內就好，不必太強，真是中庸之道的實踐。

玻璃媽祖廟預訂自二○○七年九月開工，二○一三年九月完工，雖然已開始進行一段時間了，但距離整座完工落成可能還需要四年的時間，在這四年中也許會有些許變化，也許會有重大的轉變，但不論如何，玻璃媽祖廟的起始並不是在台灣三月迺媽祖的熱頭上，也不是在創造媽祖產業的經濟奇蹟，它是建立在林總經理向媽祖娘娘祈求保佑的約定中，而這個約定有對台灣玻璃產業的期許，也有對台灣玻璃藝術的認同，也有對自己鄉土關懷的情感及立足世界的雄心，就像當初媽祖娘娘保佑討海人與唐山過台灣的人們一樣，玻璃媽祖廟也將護佑著台灣從事玻璃產業、玻璃藝術及喜愛玻璃的所有人們。

三、土地情懷的創新思維

訪談當天真是個大日子，林總經理不僅讓我見識到一些玻璃新品，也讓我感受到他的領導魅力，特助說只要總經理一到辦公室，就不斷的會有訪客來找他，他就像一台吸塵器一樣，把人都吸引到他周圍。當天確實如此，在訪談過程中，林總經理除了邀請設計顧問、設計總監與技術顧問來座談外，他也邀請了康原老師一起來，還有中衛中心的兩位專員，特地從台北南下彰化要跟他討論品質輔導管理計畫，及台灣玻璃團隊玻璃創意聯展活動的相關事宜，也有一些協力廠商來跟他討論新製作的產品，總之，他就像陀螺一樣，轉呀轉的轉不停，難能可貴的是，他還是會繞到訪談會議室內，聽聽看我們談到哪兒，是否有可以再加入意見的，必要時它他會插播一下，補充自己

的觀點或想法。在過去日常生活中，常常被打破而顯得微不足道的玻璃給了我新的體會，而這就是台明將帶領群聚效應的綜效創新。

在訪談過程中，一位協力廠商把一項玻璃白板的試作樣品拿來，林總經理高興的向大家獻寶，也要大家一起提供一些意見和想法，玻璃白板已被運用在教學及會議場所多年，這塊白板究竟有何特別之處？原來它可以吸住磁鐵、白板筆和白板擦，這對豐富板書教學及會議討論的色彩或圖形運用自然有所助益，當場試了一下，嘿！還真不賴，真的吸住了，林總經理當場指示特助要馬上去申請國際專利，對的，保護台灣的智慧財產權才能讓我們Made in Taiwan的產品更具國際市場優勢與競爭力。（圖11）當然，這塊「磁吸玻璃白板」除了這項特點外，它還有更值得介紹的創舉，就是把台灣特有種且列為珍貴稀有保育的台灣國鳥「台灣藍鵲」（Formosan Blue Magpie）圖片嵌入白板一角中（圖12）。

台灣藍鵲這種大型鴉科鳥類擁有藍、黑、白相間的特長尾羽，黑頭藍肚，成群生活在海拔一百～一千二百公尺的林地，獲得「長尾山娘」的封號，屬雜食性鳥類，種子、果實及昆蟲是主要食物（台灣大學動物博物館，2009）。二〇〇七年一月國際觀鳥協會發起＂Welcome to Birding in Taiwan＂（來臺灣賞鳥）」活動，活動的重頭戲便是利用網路方式由全球不同國家的人一起來選出心目中的台灣國鳥，台灣藍鵲一炮而紅，結果在約一百萬張的選票中，台灣藍鵲獨得五十二萬多票（環境資訊中心，2007）。可以想見，林總經理選擇台灣藍鵲的用心與立意了，他說將來還會再多選一些具有台灣特色的照片放上去，於是大家你一言、我一語的討論著。最後，大家一致認為不要把照片嵌入得那麼四四方方的，感覺較為生硬，所以囉，

設計團隊又要傷腦筋囉，怎麼讓台灣藍鵲自然而然的出現在玻璃白板內，我將拭目以待。

當天，我也看到另一項與玻璃白板相似，但又有些不一樣的創新產品「輕質玻璃畫框」。這畫框特別的地方是只要拿到原稿圖，就可以把它裱印在玻璃上，我拿起一幅用手拈拈看，嗯，真輕，完全沒有玻璃面裱框的厚重感，初看之下雖然有點

圖11 磁吸玻璃白板——右下角有台灣藍鵲圖案。（藍春琪提供）

圖12 台灣藍鵲。（將林提供）

圖13 輕質玻璃畫框——小朋友塗鴉之作。（台灣玻璃館提供）

像壓克力，但它所擁有的細緻度與輕薄感卻是壓克力所無法比的。拿這項產品來的先生還把在月曆紙上塗鴉的原稿拿出來給我們看（如圖13），哇，做成掛畫的感覺確實不同，他說這是一位阿媽把她孫子的畫畫拿來請他處理的，我也想把女兒的畫作拿來請他處理，回去可要好好整理一下。

　　將藝術融入生活玻璃的作法正在台灣玻璃館中啓動著，康原老師想要把余燈銓雕塑與歌謠集「快樂地」的雕塑作品作成掛畫，和林總經理討論著要選那幾幅作品，這本作品中童年記憶的雕塑配合康原老師的童詩，顯得活靈再現，童年往事的生活趣味不禁浮現眼前，而校園藝術的雕塑作品也在康原老師的詩文中，產生濃濃的溫暖情懷與滿滿的心靈喜悅，我最喜歡其中一幅作品「阿肥」（如圖14），康原老師是這樣寫的：「阿肥的眞古錐，食飯拼甲目瞇瞇，看戲暢甲喙開開，阿肥的眞貧憚，做工課企咧看，講著食，爭破額，肥肉一塊佇咧舖，一塊夾到半路，一塊目睭佇咧顧。」很高興這幅也有被選中，現在已與其它作品掛在台灣玻璃館內的黃金走廊，等待喜歡它的參觀者將它帶回，我也買了一幅回家掛在客廳。

　　其實，第一位與台灣玻璃館合作的藝術畫家是粘信敏先生，粘先生在其畫作成爲砧板圖案後，林總經理也打算將其畫作分別製作在輕質玻璃框與磁吸玻璃白板等製品上，粘先生的畫作清新明亮、讓人彷彿置身在畫作穩定沉靜的情境中，特別是有關海港與船舶的畫作，似乎正在向回鄉遊子呼喚著。林總經理想了一個主意，要把這系列的畫作融入磁吸玻璃白板，並在白板下方加上親子鑰匙掛勾，這是一塊具有親子溝通功能的白板，出門前可以留話在白板上給家人，爸爸回家時鑰匙就出現，媽媽出門時鑰匙就不在掛勾上，全家人的資訊一目了然的在這塊白板上（圖15）。粘先生說他當初並沒有想到會和台灣

玻璃館合作，剛開始是因爲看不下去畫室學生買回玻璃砧板的圖案（噓！太醜啦），於是把自己「威尼斯盛夏」這幅作品提供給林總經理，誰會想到邊切菜、邊欣賞藝術畫作呢？沒想到製作成砧板後的市場反應良好，於是雙方有了更進一步的合作機會。正如粘先生二〇〇六～二〇〇七的作品集《還原一個夢》一樣，兩位同屬彰化縣人的土地情感，都在爲自己的理想築夢踏實中，也許這就是他們可以持續下去的最大力量。

林總經理又進來了，手上拿著一隻玻璃蟋蟀（圖16），林總經理誇讚著蟋蟀比頭髮還細的兩條觸鬚，完全是靠藝術家用玻璃拉製出來的眞功夫呢。當天會議室無風，可是那飄逸的纖纖細絲卻波波柔軟、波波令人讚嘆與心動，但細緻小巧的蟋蟀可讓林總經理大費周章了，林總經理說他跑到嘉義石頭館去找可以跟牠匹配的石頭，他比較鍾情溪石或原木來與這隻蟋蟀配對，它隨手拿了桌上可以當蟋蟀底座的東西，一件一件的比對著，沒錯，原木與溪石更能稱托出這隻蟋蟀的自然與質樸。想要把藝術品推上觀眾台前，連這種小細節都要注意到，眞不簡單。不意外的，這隻小蟋蟀已被收藏在館內展示，名號「唯我獨尊」，如其名號一樣，這是台灣玻璃藝術的驕傲。

過了不久，林總經理又拿了一些玻璃文鎭進來，這些文鎭都是台灣的造型（圖17），這些文鎭的差別就在於色彩層次的運用，在這七個玻璃文鎭作品中，大家一致認爲6號作品的顏色層次是最能表現台灣山岳與平原地形的色彩，中間突起的綠色是中央山脈，左右兩邊的黃色則是台灣西部與東部平原，以顏色與玻璃技術製造的台灣文鎭，也是台灣玻璃團隊的創新產品，比起傳統文房四寶中古意盎然的文鎭，更能傳達出台灣的山川地形之美，如同八卦山詩人林亨泰先生的〈台灣〉這首詩所寫：「以綠色畫上陸界的，台灣，啊，美麗島。……以白色

圖14 輕質玻璃畫框作品《阿肥》。（台灣玻璃館提供）

圖15 具有親子溝通功能的磁吸玻璃白板。（藍春琪提供）

圖16 玻璃蟋蟀「唯我獨尊」。（藍春琪提供）　▶

鑲嵌岸邊的，台灣，啊，美麗島。……」[1] 其實，在台灣玻璃館內也有一個台灣造型的玻璃作品（如圖18），一層一層的，林總經理在這個作品之後豎起了大拇指，表達他一心期待的產業大夢：「讓全世界只要提到玻璃家具就會聚焦台灣」（岳翔雲，2007），透過作品的有形意像，給了我們對於台灣未來更多的想像與創新思考空間。

這趟豐富之旅的訪談，就像蜘蛛吐絲結網一樣，四面八方的聯結又聯結，林總經理、設計顧問與設計總監正在運籌帷幄更大更大的群聚效應，目前以台灣玻璃團隊為主的外銷玻璃加工製品量，已在居家生活市場佔有一席之地，但為了將玻璃加工製品導入更多元化的國際市場，林總經理正在逐漸擴展玻璃加工製品的應用範疇，例如，「可吹式魔術蠟燭」是與電子產業合作的新產品（圖19），這項產品組合了玻璃杯與電子蠟燭，當電子蠟燭裝入電池後，使用者可如魔術師一樣對它吹一口氣，它馬上就亮了起來，放入玻璃杯中增添不少燭光的浪漫情懷，它也跟傳統蠟燭一樣，只要對著它吹一口氣，這個燭光就滅了，雖然少了傳統蠟燭吹熄後的裊裊煙絲，但卻多了幾分現代性與趣味性。

1　八卦詩人林亨泰先生〈台灣〉全文如下：
　　以綠色畫上陸界的
　　台灣，啊，美麗島
　　住下了六十年後
　　第一次離開了妳
　　從雲上俯看，更能證明
　　台灣，啊，妳是美麗的

　　以白浪鑲嵌岸邊的
　　台灣，啊，美麗島
　　離開了一陣子後
　　又回到了妳身邊
　　從機場走出，竟然發現
　　台灣，啊，妳是髒亂的

與其他產業結合的還有彰化二林的酒莊產業，二林酒莊已可釀造出風味極佳的葡萄酒，但卻沒有很好的酒瓶來吸引消費者，於是林總經理透過畫家粘先生介紹專業設計師張玆文先生來為酒莊設計玻璃酒瓶，張先生也不負所望，從詩仙李白〈將進酒〉與才女李清照〈如夢令〉之詩作，發想出紅酒與白酒的玻璃酒瓶草圖，並依葡萄酒特性來選擇製造材質，以達到最佳保存效果，而名為「君子」與「仕女」的玻璃酒瓶，即將賦予二林葡萄酒更鮮活的生命力，因為，酒罄之後的玻璃瓶會讓人捨不得丟到資源回收桶內，因為它可以成為再利用的居家容器，水瓶！花瓶！擺飾！任君挑選，包君滿意。

隨著玻璃媽祖廟的構築與各種創新產品的產出，台灣玻璃館正在逐步建立台灣玻璃產業的創意文化，除此之外，林總經理有著更大的宏願要為台灣生態保育與藝術教育貢獻更多心力、為這片土地作更多的事，生態園區與台灣童謠館於焉產生，它們與台灣玻璃館一樣，都屬財團法人將林教育基金會負責管理，也各有其特色功能。如思源生態園區為一心靈成長園區，君臨生態園區提供植栽、賞鳥等自然探索活動，忘塵生態園區進行各種基礎教育活動，無憂山莊是傳統中草藥園區，這四個園區保留了當地生態環境的生命特色，成為台灣玻璃團隊休養生息與藝術創作的好地方，林總經理也定期邀請弱勢族群家庭（單親、外籍配偶及低收入）的孩子來這裡，透過生態教育來啟發引導孩子們的生命意義與人生價值，使這群孩子感受到社會的溫暖與關懷面，林總經理語重心長的表示：「我們一定要讓我們的孩子知道、了解自己生長的環境與文化，這樣才會真心的守護這塊土地、疼愛這塊土地，並珍惜自己現在所擁有的」。此外，目前由康原老師規劃籌備中的台灣童謠館位於彰化縣芳苑鄉漢寶村，康老師很高興能在屬於自己的家鄉，用

圖17 台灣造型的玻璃文鎮。（藍春琪提供）

圖19 可吹式魔術蠟燭（電子蠟燭及玻璃杯）。（藍春琪提供）

圖18 台明將林肇睢總經理與台灣造型的玻璃。
（藍春琪提供）

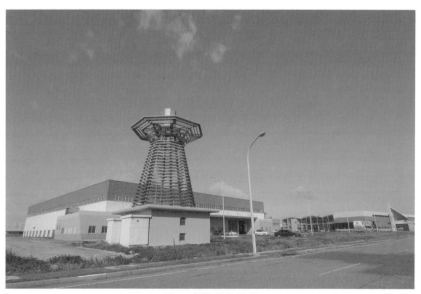

圖20 台灣玻璃園區

屬於台灣的語言詩歌,保留屬於這塊土地的過往歲月,這些濃濃的土地情懷已為台灣創造一個玻璃團隊的奇蹟,林總經理滿心期待會有更多的人來支持與參與,為台灣這塊土地的人們創造更多生活上的驚喜與幸福!

四、開創全球化品牌的基地

我告訴林總經理,我想在這篇文章的最後一段用管理觀點來解析台灣玻璃館與台灣玻璃產業的關係,林總經理說台灣玻璃館是台灣玻璃產業開創品牌新契機的基地,將林教育基金會則是執行舵手,舉凡台灣玻璃館的營運、人員訓練及活動規劃安排全都是將林教育基金會在處理,接著,他請助理把昨天跟台灣玻璃團隊開會的資料一股腦兒的全印給了我;我邊看資料、邊請教林總經理,也將我原先規劃的思考脈絡作快速調整,這個原先由台明將和家具廠商共同組成的築夢團隊,如今在廣納百川的意念下越挫越勇,團隊成員含蓋的專業範圍也從玻璃延伸到生活、藝術、教育、環保等相關產業,而台灣玻璃館將會是代表台灣玻璃產業的重要品牌,也是創造全球化品牌的重要基地,就讓昨天會議通知中的一段引言來帶我們回顧過去、展望未來:

非常感謝各位夥伴一直以來的努力與協助,台灣玻璃團隊才有今日的成就,從一開始的玻璃家具夢幻團隊(築夢團隊,TGF),到現在的台灣玻璃團隊(TTG),各位一同經歷過許多風風雨雨,也因為每位團隊成員的相互合作與扶持,才能在每次展覽中大放異彩。

（一）孕育

　　一九四三年在彰化鹿港小鎮有一家只有二位員工的玻璃店成立，原本只是從事小鏡面的加工生產服務，經過三代祖孫的努力，一九八四年以台明將企業股份有限公司正式營運，並轉型為具備生產與經銷能力的中型企業，奠定了台明將企業從「台灣鏡面玻璃的製造者（TMG, Taiwan Mirror Glass）」轉型為「台灣玻璃產業的領導者（TMG, Taiwan Mirror General）」的基礎。

　　林總經理說台明將這個名字是一位江湖仙角（台語）給他父親的，隱含有子承父業及立足產業的深意，因此，以TMG為企業標章的圖案中，有三塊代表品質、服務與創新的玻璃層層往上堆疊，這三塊玻璃也傳達出台明將企圖立足國際市場與守護台灣土地的決心。接下來近十年的時間，台明將以旺盛的企圖心成為家具玻璃、建築玻璃與衛浴玻璃的生產供應廠，並成為台灣玻璃工業公司（台玻）的主要經銷商，這段期間，台明將已與十家玻璃家具業組成「台灣玻璃家具夢幻團隊（TFG）」，產業網絡的聚集雛型已隱然若現，以台灣為主軸的品牌思維正在孕釀建構中。

（二）從群聚到組織

　　一九九〇年間，由於國際市場競爭日趨激烈、大陸玻璃加工業崛起、台灣玻璃加工業被迫關廠歇業或移轉至大陸等不利因素，台灣玻璃產業面臨重大的考驗，於是林總經理開始將不同生產技術領域的加工廠進行串連與整合，中彰地區玻璃產業開始出現以小搏大的產業群聚效應（曲佑寧，2007）。細看群聚廠商擁有的技術、設備與專業特性等條件，群聚廠商間可說是一種「互補性的協力網絡」，互補互助彼此不足的生產能量

圖21 台灣玻璃館內部展示品。（李宥朋攝）▶

與資源，但又可以累積成群聚廠商的整體能量，因此，透過群聚廠商間的互補協力網絡，讓台明將可以擁有群聚團隊的堅實後盾去爭取國際訂單，也由於善用群聚廠商的專業加工技術與協力網絡的合作力量，群聚廠商不僅可以產出品質較好、成本較低、交期準與產量多的玻璃製品，同時，也可滿足更多樣化的市場產品需求。

一九九八年以台明將為首的群聚團隊首度參與瑞典宜家家居股份有限公司（IKEA）的國際採購競標並取得訂單，這給群聚廠商注入一劑強心針，以台明將為核心的群聚力量已然發揮其綜合效應。林總經理說其實這個群聚團隊一直不斷的在變形，有的觀望後才參與、有的參與又退出、有的退出又參與、有的則是始終如一的參與，經過十多年的努力，這個玻璃團隊終於開花結果，我問林總經理，過去團隊的運作是否有一個正式的組織架構或定期的召開會議等活動，他笑笑的告訴我：「我們昨天才成立。」

昨天是二○○九年六月二十三日，這個群聚團隊從「台灣玻璃團隊」又變形到另一個更為大器的名字：「台灣玻璃及相關產業聯誼會」，這個聯誼會已不再只限於玻璃產業的範疇，正如之前所提到的，林總經理正在運籌帷幄更大的群聚效應，結合相關產業進行產品、技術與市場創新發展的工作。聯誼會依產業特性、設備、技術與功能等分成十三個專業團隊（如圖22），其中，這十三個團隊可以概分成兩大類，在上方的七個

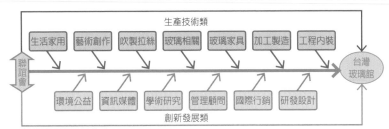

圖22 台灣玻璃館及聯誼會組織架構關係圖。（藍春琪繪）

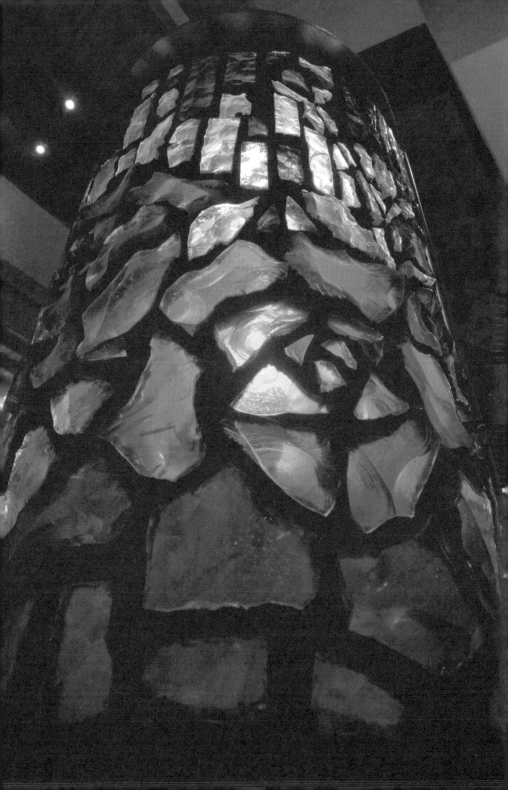

團隊（藍色部分）是以生產材料、原件、製品或藝術品等爲主的團隊，屬「技術生產」類；在下方（橘色部分）的六個團隊則以聯誼會的經營管理、創新研發、國際行銷及環境教育等爲主軸，屬「創新發展」類，透過生產技術與創新發展兩大類群間的團隊運作，聯誼會期待爲台灣玻璃產業創造更多的實質效益與產業聲望，而台灣玻璃館就是展現成果、代表產業聲望的品牌基地，這十三個團隊及代表企業或機構等分列如表1。

表1 台灣玻璃及相關產業聯誼會之團隊專業及代表

品牌	類別	團隊專業	代表企業或機構
台灣玻璃館（聯誼會）	生產技術	工程內裝	高銘、太宇
		加工製造	金潔明、福華、倩影
		玻璃家具	海鷹、峻鋐、金祥銨
		玻璃相關（含金屬、木材、塑膠、紙供應商等）	瑞壹、碩偉
		手工吹製拉絲	林文魁、合美
		藝術創作	康維光、京功
		生活家用	順揚、巧禮、台昊
	創新發展	研發設計	亞思、SUBKARMA
		國際行銷	洪文信
		管理輔導顧問	中衛中心
		學術研究	彰化師大、大葉大學、明道大學
		資訊媒體	台灣玻璃館
		環境公益	將林教育基金會、思源生態園區、君臨生態園區、忘塵生態園區、無憂山莊、台灣童謠館

資料來源：彙整自台灣玻璃及相關產業聯誼會

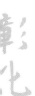
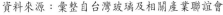
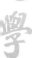

（三）為全球化品牌的努力

在展現台灣本土元素與行銷國際兩大主軸的思維下，台灣玻璃館以「全年無休」及「免費參觀」來吸引參觀者，此一品牌行銷策略確實讓台灣玻璃館的展館品牌踏出穩健的第一步，透過參觀者自身體驗的口耳相傳，使成立不到三年的台灣玻璃館已累計一百七十二萬參觀人次，這樣可觀的參觀人潮，不僅限於台灣地區的參觀者，遠從世界各地來台的遊客也已將台灣玻璃館視為必到的觀光聖地，平均每日近一千六百人次的參觀人潮，也快速的將台灣玻璃館的品牌名聲傳播出去。

台灣玻璃館是台灣玻璃產業與藝術家築夢踏實的舞台，其實，這個特點比免費或全年無休的行銷手法更能吸引人們的到訪，林總經理說台灣玻璃館是一「生活玻璃館」，舉凡在館內可以看得到的工藝作品，你都可以擁有它，把它帶回家，透過參觀者對作品的欣賞與居家生活的思考，館內的工藝作品或居家生活用品都可被參觀者買走並融入其居家生活中。這與一般博物館或展覽館的作法有很大的不同，以同屬玻璃展館的新竹玻璃工藝博物館為例，它對世界玻璃工藝與竹塹地區玻璃產業發展史有很詳盡的介紹，也有展場展覽現代工藝家的作品，對參觀者而言，具有高度的教育意義，屬教育類的博物館，而台灣玻璃館則強調生活的實用性，運用精簡文字來傳達作品的意境，留給參觀者更多的想像與思考空間，使原本遙不可及的藝術作品也可成為生活的一部分，實用生活館的品牌定位使台灣玻璃館貼近人們生活，這種差異化策略也讓參觀者深深感到玻璃館的魅力。

可惜的是，大家對博物館或展覽館根深蒂固的觀念，讓台灣玻璃館也很難跳脫出傳統博物館的窠臼，相關專業機構也會以較嚴格的博物館營運標準來衡量它，顯然的，台灣玻璃館要

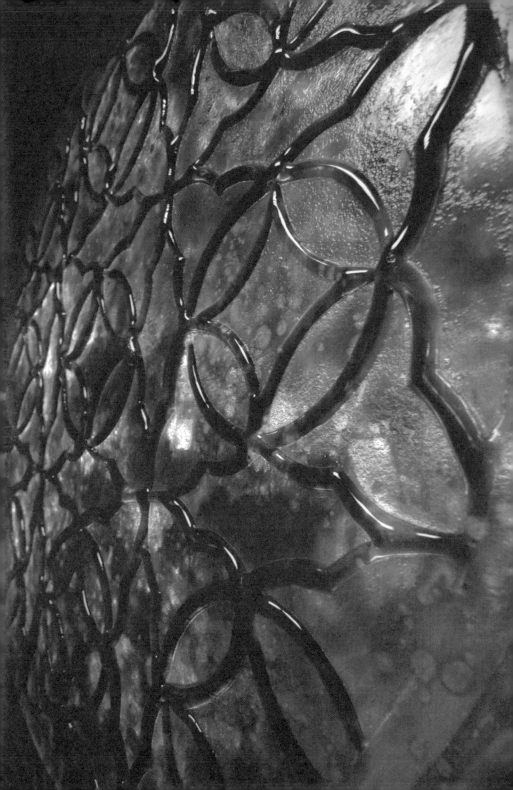

圖24 台灣玻璃館內部。（李宥朋攝）

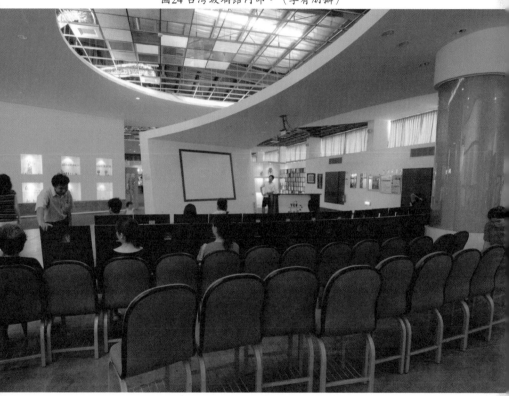

以更多的努力來建立鮮明的實用生活館形象，才能打破這樣的僵局，林總經理分析台灣玻璃館有品牌名聲但形象意識不足的原因分別是：展示產品不夠多、包裝精緻度不足、網路資訊平台尚未完整建置、文宣資料不足及行銷規劃不夠整體等。

台灣玻璃與相關產業聯誼會的成立便是要補足台灣玻璃館過去品牌經營不足的部份，生產技術與創新發展的各個團隊，都在為整合台灣玻璃館的品牌形象而努力，除了提升展館內部展出的作品種類、數量與品質外，也要與更多產業進行合作創新與教育發展，藉以讓台灣玻璃館的品牌名聲浮出世界舞台，並扮演台灣玻璃發言人的角色，讓全世界的人看到台灣玻璃產業的努力，正如林總經理秉持結合藝術、文化、產業、生態、休閒、國際行銷、教育、資訊與學術等信念，將來將成立台灣玻璃館這樣的複合式玻璃通路平台於世界各地，實現「想到台灣，就想到玻璃；想到玻璃，就想到台灣」的願景。

五、參考資料

曲祉寧:〈台灣玻璃加工以小博大:競爭市場的產業群聚效應〉,看第2
　　期,2007,P14-15。

岳雲翔:〈以器度成就氣勢:台灣玻璃家具王國的誕生〉,看第2期,
　　2007,P8-9。

環境資訊中心(2007):〈國鳥選拔,台灣藍鵲第一〉,http://e-info.org.
　　tw/node/22070,2009年5月25日。

臺灣大學動物博物館(2009):〈台灣藍鵲(Formosan Blue Magpie)〉,
　　http://archive.zo.ntu.edu.tw/bird/rbird_index.asp?bird_id=B035 ,2009
　　年5月25日。

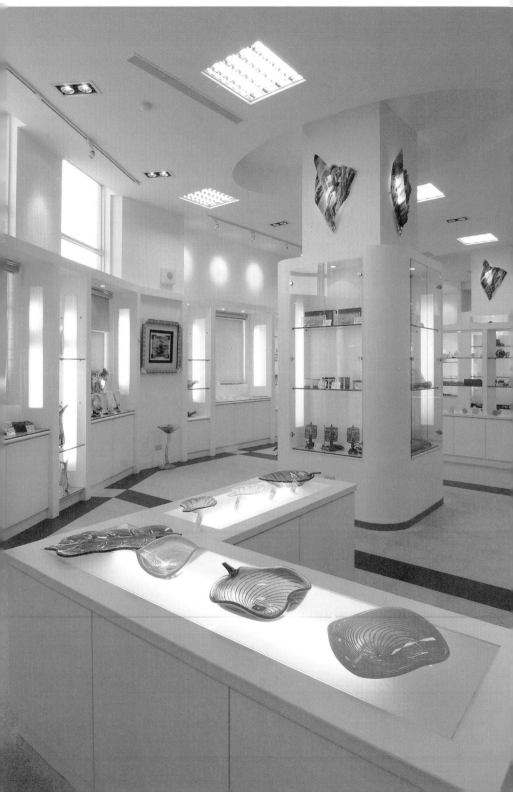

台灣玻璃工業公司。（李宥朋攝）

◀台灣玻璃館內部展品。（台明將提供）

台玻心印

李桂媚

蛻變中的台灣玻璃產業：從技術到藝術

廖偉民在〈台灣培養創意設計的環境〉一文中指出：「民國八〇年代開始，台灣經濟漸由管制與保護轉變為開放與自由化，產業結構也由勞力密集轉為技術密集及資本密集，同時國民所得提高商業活動蓬勃發展，商人對於如平面設計與產品設計的需求日益擴大，大規模的設計教育應運而生。」[1] 該文同時談到，「基礎設計」又可細分為「視覺設計」、「時間設計」、「流行設計」、「手工藝設計」、「空間設計」、「產品設計」。根據廖偉民的分類，玻璃設計隸屬於「手工藝設計」，然而，現今大學院校設計相關系所雖然多元，其中與「玻璃設計」相關的課程卻顯得稀少，僅有少數大學院校設置有玻璃設計課程。以「玻璃設計」為主體的課程，如聯合大學設立的綠色玻璃設計管理學程、樹德科技大學生活產品設計系的玻璃課程、朝陽科技大學工業設計系的玻璃藝術設計課程，台藝大工藝設計學系的玻璃工藝課程，或是師範體系美勞教育學系的玻璃工藝課程等。另一方面，涉及「玻璃設計」的課程則如銘傳大學商業設計學系將玻璃設計納於「裝飾藝術設計」之中。

「玻璃」不只是在設計教育中居於配角位置，在市場上也常常如此，岳翔雲在〈以器度成就氣勢　台灣玻璃家具王國

1　廖偉民：〈台灣培養創意設計的環境〉，《幼獅文藝》第634期，2006年10月，頁25。

的誕生〉文中便感嘆：「台灣玻璃產業發展雖有百年歷史，但玻璃似乎都只是配角，附屬在各種產品上，未曾獨挑大樑當主角。」[2] 所幸台明將公司總經理林肇睢致力於推動台灣玻璃產業，先於二〇〇五年號召玻璃同業成為合作團隊，群聚於彰濱工業區齊力開拓玻璃市場；繼而規劃台灣玻璃館，提供玻璃藝術一個免費的展示空間，二〇〇六年開幕後，不只帶來眾多參觀人潮，更帶來無限商機，陳雅婷即言，台灣玻璃館「讓遠道而來的外國買家信心十足的迅速下單採購」[3]。

　　台灣玻璃館展示著各種由玻璃材質製成的玻璃藝術與玻璃生活用品，充滿創意與美學的設計讓玻璃跳脫平凡的形象，一躍成為藝術精品。《藝術學手冊》認為：「art一語不只意味『藝術』，同時也含有『技術』之意。」[4] 玻璃產業其實正是藝術與技術交揉而成的設計藝術，從前玻璃應用於日常用具時，實用價值高過藝術價值，因而技術性高過藝術性，如今藝術與生活的界線不再分明，生活用品融入更多藝術風采，玻璃產業隨之蛻變為技術與藝術兼具的應用設計。

　　試看台灣玻璃館二樓入口處的玻璃窗（圖1），正是生活與藝術結合的例證。以線條與造型來說，此作只運用了圓形，然而，圓形有著大小與圓缺之別，再加上光線帶來的明暗度和立體感，光澤與凹凸變化應運而生，畫面頓時顯得豐富。再者，就材質的色彩來看，整塊玻璃為同一色澤，但玻璃具有透光與反射的特性，除了自身的色調，也反射著四方的色彩，美麗遂從中形成。

2　岳翔雲：〈以器度成就氣勢　台灣玻璃家具王國的誕生〉，《看雜誌》第2期，2007年12月，頁8。

3　陳雅婷：〈醞釀，一個台灣的玻璃傳奇　訪「台灣玻璃團隊」〉，《當代設計》171期，2007年2月，頁4。

4　神林恆道、潮江宏三、島本浣主編，潘播譯：《藝術學手冊》（台北：藝術家，1996年），頁219。

印象台玻：光影與色彩交織的美麗

　　美術史上影響最深的是印象派，近代繪畫的發展多源自印象派的影響，其中，後期印象派的三位主要人物塞尚、高更、梵谷分別代表著幾何構成、象徵、情感表現三種風格，近代美術史流變亦從此三道面向開展而來，立體派、未來主義、至上主義、構成主義與新造型主義運用多視點或幾何圖形構成畫面，巴黎早期畫派與巴黎畫派著重具象風格，野獸派與表現主義則以強烈色彩與扭曲線條表現情感。

　　台灣玻璃館的藝術品其實也可由幾何構成、象徵、情感表現三道脈絡來欣賞，比如圖2，兩件作品都以線條為主體構成，交錯的線條加上彎曲變化產生的方向性，讓作品充滿動感，再細看線條交織出的空間，彷彿錯落有致的區塊，提供觀者更多想像空間，可以單純欣賞線條的韻律，也可以探索線條與區塊共鳴的美感。此外，兩件作品一剛一柔，一件以冷色調為主，使用透光性較低的玻璃，形塑出極富科技感的銀藍色澤；另一件則沿用玻璃透明的本色，與橘黃色的現場燈光一同綻放溫暖的色調。

　　根據《中國玻璃工藝》一書考證，古籍中的「琉璃」有三者含意：青金石、玻璃、玻璃瓦（玻璃釉裝飾的陶器）[5]。由此可知，古文中的「琉璃」一詞有時也用來指稱玻璃，孟郊〈憩淮上觀公法堂〉寫道：「且將琉璃意，淨綴芙蓉章」[6]，正是讚賞琉璃之美可與花朵爭妍。試看圖3，彷彿來到了玻璃打造的祕密花園，一陣陣映入眼簾的玻璃花海，有的如同花朵

5　原來：《中國玻璃工藝》（台北：新潮社，2004年），頁29。
6　孟郊：〈憩淮上觀公法堂〉，《全唐詩》卷380。本文參考版本為：《全唐詩（上）》（上海：上海古籍，1986年），頁945。

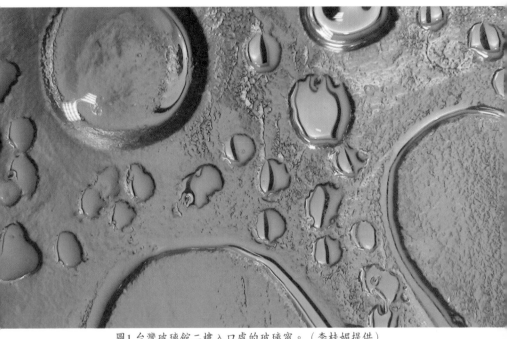

圖1 台灣玻璃館二樓入口處的玻璃窗。（李桂媚提供）

般嬌艷，有的恰似美人的嫣然，光彩奪目的意象傳達著作者的意欲象徵。玻璃，擁著千變萬化的美姿，靜靜揭示宇宙萬物的奧祕。

圖4則是運用色彩表現情感的例子，劉振源曾詮釋梵谷的色彩觀是：「色彩並非僅只外界自然的再現，也不是光、空氣的微妙變化的翻譯；純粹是畫家心中的感情、情熱的表現罷了。」[7] 不只梵谷喜用色彩來表達內在情緒，其後出現的表現主義也強調色彩的經營，色彩在圖4中扮演著相當關鍵的角色，比如左上方的作品，透過紅、橘、黃三個相鄰色彩的交疊，將白底的瓶身點綴為繽紛的花園，畫面隨之活潑起來了；接著看左下方的作品，冷色調的藍色裡揉合著幾筆暖色調的黃，乍看之下僅有藍與黃兩種色彩，其間卻蘊藏著濃淡的色相差異，再加上黃、藍兩色的交互渲染，展示了色彩斑斕的美麗。有別於左邊作品的色彩濃烈，右邊兩件作品的色彩用於畫龍點睛，右下方的作品在無彩度的黑與灰中添入一抹黃綠色的雲彩，讓原本平淡的弧形線條增加不少光采；右上方作品則以漩渦表達內心的激動，流動的線條中夾雜著紅、黃、藍色的小圓點，不同的色澤表徵著形形色色的外在事物或內在觀感，各色圓點就彷彿引發情緒漩渦起伏的導火線，再換另一個角度思考，漩渦既可看作爆發也可看成捲入，畫面中的紅、黃、藍圓點終被漩渦捲入，彷彿訴說著遠離一切是非的渴望。

論者常以「產業群聚」來形容台灣玻璃團隊，其實不只是產業群聚，台灣玻璃館裡也群聚著各式玻璃工藝，展示著寫實與寫意的美麗。再放大到整個鹿港來看，鹿港可謂是「工藝群聚」的文化之城，除了玻璃工藝，還有木雕、石雕、米雕、竹

7　劉振源：《印象派繪畫》（台北：藝術圖書，1998年），頁215。

工、金工、鐵工、陶藝、彩繪工藝、民間工藝等等，這些工藝創作多源自於生活用品，漸次發展爲技術與藝術兼備、蘊含地方色彩的創作，誠如康原所言：「傳統工藝是鹿港文化產業及觀光資源中重要的寶藏」[8]，如果有機會走訪鹿港，別忘了品味當代工藝之美。

8　康原：《鹿港工藝地圖》（彰化：彰縣文化局，2006年），頁8。

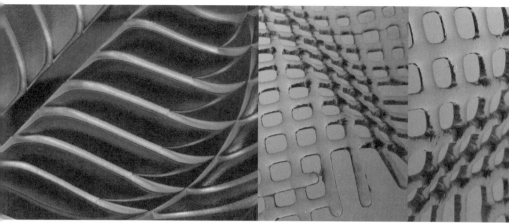

圖2 台灣玻璃館的藝術品其實也可由幾何構成、象徵、情感表現三道脈絡來
　　欣賞。（李桂媚提供）

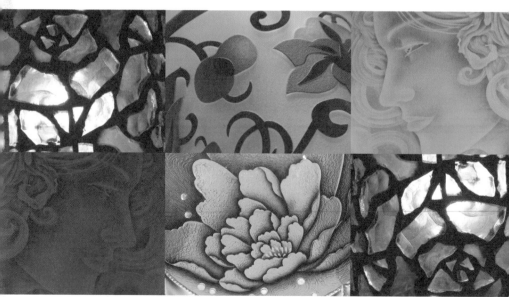

圖3 彷彿來到了玻璃打造的祕密花園，一陣陣映入眼簾的玻璃花海。（李桂
　　媚提供）

圖4 色彩玻璃中扮演著相當關鍵的角色。（李桂媚提供）

看見玻璃心裡的地圖與隱喻

<div align="right">陳寄閑</div>

台明將——台灣玻璃產業群聚龍頭深耕領航之路

　　翻開地圖捲軸，「地圖」一詞不僅代表著充滿資訊的圖示，也代表一種看事物的觀點——客觀、正確的地理觀；再從地理資訊裡可以去想像、延伸到多層人文的豐富面向。台灣的地理資訊也被標誌在全球地圖版圖上，宛若一顆圓潤滿盈的海上珍珠，雖然小巧，但是深蘊寶藏，別人常說台灣是一顆小小的蕃薯仔，但台灣卻連連有著令人無法忽視的經濟實力與人才創意表現，連國人都因此而充滿自信與驚喜。而「玻璃」這個日常生活處處可見運用的物品，在台灣傳統製造產業中也展示不容小看的台灣實力。原來台灣之光，除了高科技晶圓、半導體，還有許多實力厚實的傳統製造業獨占世界重要供應角色，例如腳踏車、花卉、中小型遊艇製造業、玻璃產業……，都是台灣產業的強項（世界頂尖）。

　　我們可能是繼台灣棒球王建民、台灣電影導演躍上奧斯卡、台灣文創、設計工藝產品深獲國際禮品市場喜愛，我們才知道，我們的國家有條值得拓墾或可以深耕的精彩道路去嘗試努力，就像是手中握著一份視野遼闊的地圖一樣、充滿著過程、前進、指引的精神與力量；亦如同地圖擁有等高線所構築的累積層次及開放的視角觀點，由理性的客觀佈局分析到人文內化的精神發揮，都可以觀照玻璃傳產企業——「台明將」這一路扮演台灣玻璃產業群聚龍頭的航跡路徑，這是一顆滿載透明希望的玻璃心領航同業，深耕在地、放眼四方的故事。

經由指道，位在邊僻市區的彰濱工業區中，就可以來到彰化地區新觀光景點——「台灣玻璃館」，這是一座「完全以民間力量打造而成，代表台灣、又充滿商機的產業展覽館」，建築主體的外觀是一座以「立足台灣，揚名四海」精神打造的船艦，也隱含著向外爭拚、蓄力領航、目光向外的企業觀。由「台明將」公司領軍台灣玻璃產業群聚團隊一同聯合展示玻璃產業、家具相關製品與藝術化的玻璃工藝基地，彰化鹿港地區還有個「台灣玻璃館」，名氣是愈來愈響亮了！位於濱海，海口的風總是給人特別強烈的感受，二〇〇八年，全球化的世界經濟走向也是感到特別寒冷的一年，世界正歷經嚴重經濟衰退，金融風暴席捲侵襲；對於許多企業公司來說，也是一個面對未來有些未知、陰霾的冬天，台灣經濟整體外銷產業更是面臨嚴峻的考驗，是否熬得過寒冬呢？上至政府下至民間的經濟氣氛都轉趨悲觀、保守。「台灣玻璃館」自民國二〇〇六年五月開幕以來，參觀的民眾絡繹不絕，對玻璃素材應用呈現的千變萬化、藝術創作、生活家具莫不嘖嘖稱奇，當遊覽車載入一車車參觀旅客，一輛輛駛進「台灣玻璃館」，「台明將公司」訓練有素的員工則抖擻著精神親切招呼來人，一大群熱鬧的氣氛隱隱作動，入內後館舍的展示空間，因為滿滿的人氣反而顯得溫暖，如此盛況實在難以理解，人們如何被吸引而來？這樣一座產業型的博物館有什麼自身期許或扮演角色？屹立在彰化土地上深根茁壯的台明將玻璃企業，在玻璃的真實透明中存在著什麼理由與隱喻呢？

構築點、線、面「堅凝」的在地經濟學

既然根留台灣的精神著定了，那麼該來談談企業體有什麼

在地的策略可發揮？台灣經濟歷史擁有許許多多堅實經營的中小企業精彩故事，靠著靈活的略策運用、生意手腕、勤奮不怕苦做的精神，刻畫出台灣中小企業鮮明的特質群像。

　　一九四三年，彰化鹿港鎮上市集裡的「泉利行」，還是間小小的玻璃店鋪，由販賣日常用的鏡子、玻璃零賣起家的玻璃製鏡行，是現在台明將玻璃公司的前身，一間老字號玻璃行在三代人間經營直至現今的苦心規模。很多傳統產業，與地方一向有著密不可分的相依關係，台明將公司發跡於彰化鹽分地帶，八〇年代台灣密集的產業外移，往中國、東南亞地區進

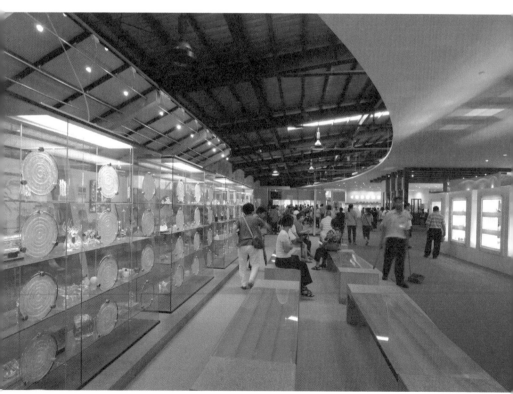

人群參觀玻璃展示品。（李宥朋攝）

駐，這樣的經濟局面成為了主軸，但也隱藏了失根危機，到了第三代林肇睢總經理帶領轉型家族玻璃產業型態的時代，作下了與大多數企業考量反向的決定，決定「根留台灣」、就以畫一個圓的方式，向彰化地區鄰近的中部加工廠、可與之玻璃產項合作的異業結合，匯聚可以自我供給、協力合作的玻璃聚落群聚效益，整合上、中、下游三十餘家玻璃專業廠商，資源整合共享、產業項目細膩分工（家具、衛浴、LED技術面板），策略聯盟方式，共同抱注上百億資金，跨領域研發團隊的成立，至今延續團隊董事決策會議、就這樣組合起台灣玻璃產

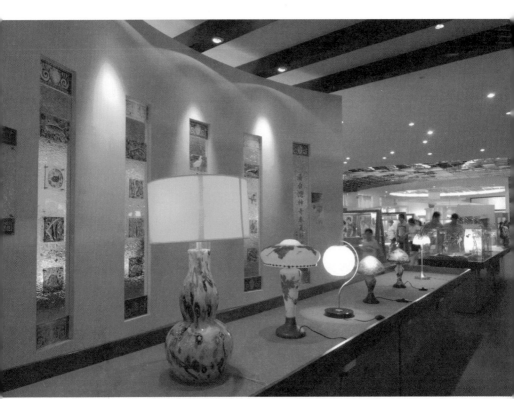

以玻璃材質製作的燈具。（李宥朋攝）

業實力堅強的台灣玻璃團隊（TTG），也隱含著跨越、介入與合作格局。台灣的玻璃平台橫向聚集的形勢已經搭起，立足台灣，佈局全球市場，是這並肩團隊留在台灣此地的期許，讓台灣玻璃行銷全球，爭取世界訂單，展現雄厚的台灣玻璃產業實力。從歷史的理論例證來反證，聚集產業團隊一同拚鬥，其實頗為類似儒家荀子所提的「堅凝」觀念。「堅凝」的思想邏輯就是團結的、整合的共同體，一個整合很好的共同體叫「堅凝」。「堅凝」最大的概念是能涉及社會上互動關係的探討，延伸討論媒體關係的主題，拉闊延伸出內、外之間的維繫作用。簡言之，堅凝的觀念是以點連結為線聚集為面的資源整合過程，任何企業體都要衡量自己手上的任何資源，考量有形與無形的資源總和體，最後堅凝為集中的擴大效能。一群人從個人的利益，結合變成共同的利益，甚至累積成為集體價值的一部分，這些都是需要交心、需要時間去累積的，沒有快速的捷徑、不會一蹴可及，如果不是以人跟人的感情為基礎，以個人與個人間的連帶來作為出發的話，那談什麼技術、方法、策略、政策、計畫，都只是虛偽的合作，口號而已。此外團體的堅凝也是一種動態的演變，會有不同發展的階段，兼併的點連結起來之後，下一次發展的階段必須再建立在上一次堅凝的基本面上，堅凝若一直擴張沒有凝固點也是沒有用處的，那就是安定企業結合、互信的階段，因此「堅凝」的條件單單是仁義之外，還具備重要的條件──「信」，有情有義的結合，就是信任。信賴的聚集模式真正成為團隊之時，大家才能不用每一次都必須說明條件，有了約定俗成的默契，能夠互相自然的相處，自然有認同心，產業群聚的原因可以成功在哪裡呢？原因在於原來的核心，還在持續地動態發展堅凝的能力，一收一放，安定、再開展，當下一階段，還需要群力展現之時，核心

再次結合更廣泛的邊緣而堅凝成新本體。

　　但除了是精神意志之外，以台明將領航的團隊它背後所思考憑藉的形勢與資源分佈在哪裡？如何在競爭中運用策略，在組織、人才以及運用自身資源的所長和所短中，取得與產業外移的經濟型態可以對峙的局面？企業決策者勢必在影響這個決定性判斷時，採納逆向辯證才能爲這個產業重新發現優勢，既然看清不斷的考量土地與人力成本因素，只會造成企業不斷遷廠無法永續經營的循環困境，以及避免了自家品牌淹沒在世界工廠──中國的劣質製造印象之中，「台明將」留下來的作法也面臨了尋找出「在地經濟」優勢在哪裡的一場實戰。什麼是「在地經濟」／「深層經濟」（Deep Economy）？更深切的問題是存乎生存世界的精神層次，著眼於不同的世界觀，同時也在影響我們這一代人對進步的想法。堅凝的在地經濟學，重點就在於發展在地方單位上即可支撐的經濟網絡，可支撐的意義有所分層，其一是節能、運輸、資源分佈以及考量到更多被忽視的外部成本（時間、人才、被浪費掉了資源）？其二則是明白知道產業的消費端在哪裡？是提供給什麼人的需求？還可以階段性開發的消費市場在哪？甚至是爲了滿足某個市場。比爾・麥其本（Bill Mckibben）在《幸福的在地經濟》一書中不斷舉證提倡許多激勵人心的辯證與提議，在全球資源短缺、生態環境受到嚴苛考驗的當代，再思全球化的經濟目標與在地經濟的關係。

　　我們對經濟的要求節節高昇，但對於企業永續生存的態度，這樣眞的是最好的嗎？所謂的「幸福在地經濟」，需要突破將「成長」視爲「唯一」最高經濟理想的看法，甚至是「更多」就等於「更好」。我們一再追求全球經濟一體化比在地化好，全球化經濟講求快速的流通、便利的服務與產品，但是重

要的資源或是能源在運輸過程中就被浪費掉了，追求經濟成長、利潤的後果為了追求更低的製造成本，獲得更高的利潤，在能源短缺與環境保護的兩大難題中，毫無限制地追求經濟發展看來已經漸漸不試用了。以農作為例，種植更多自用的食物、產生更多自用的能源，甚至創造更多自己的文化和娛樂，採納了深耕在地的方式，轉而追求國家／地方的繁榮，促進在地人的生存工作機會，讓城鎮和地區自我滿足，這樣的經濟效益難以實際衡量（因為這涵蓋太多成本以外的外部成本），但是金錢成長也買不到永續幸福的祕密，下一世代，決勝的關

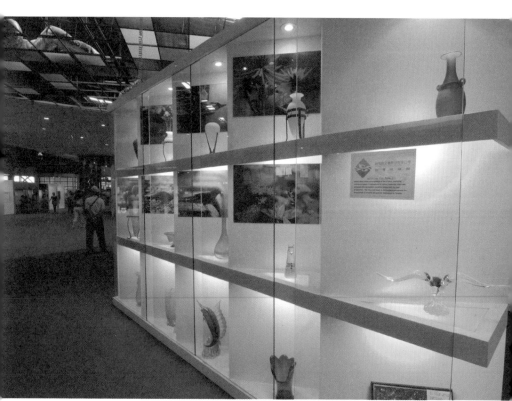

琳瑯滿目的玻璃工藝品。（李宥朋攝）

鍵在於面對「膨脹成長之後」的生活，如何取得永續生活的鑰匙，就這麼嘗試一次吧！

逐步驗證於台明將一步一履走來的路程，由此紮根生活土地的經營思維與態度，我們可以看出，它的發展面向除了經濟目標外，是更妥善、多元、階段性的與深具環保精神的。經濟整備成長、整合資訊、文化介入，構思與開辦的精神理念之外，還跨足「文化創意產業」的開拓目標，因而有了「台灣玻璃館」的設立。

因為「文化創意產業」概念的擴大，能夠將在地的特殊

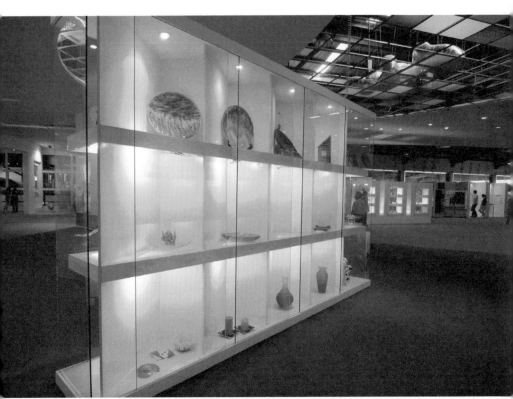

以玻璃材質製作的餐具。（李宥朋攝）

人文景觀、生態地貌、生活消費產業，以及觀光娛樂的效能升級，提高了所謂的附加價值。以「產業文化化」的概念包裝來協助提升自身玻璃相關產業的競爭力，進入了「文化品牌」行銷的階段。在觀念的推動與實踐中，台明將的社會角色與責任將不再是拚經濟的實業體，他們還關注缺乏資源的綠色保護信念，是能許給生活土地一個延續的未來，原生環境的破壞讓我們體會台灣生態多樣保育的可貴，因此台明將還成立了「將林基金會」，復育（富裕）山林計畫，闢地買山種樹造林，在這樣的環境中照顧中途輟學青年，在漢寶地區更成立老樹中途收養之家，避免擴地開路的老樹失根死亡，將來有一天這些老樹會再次移地環繞，靜靜守護著彰濱工業廠區與玻璃文化館。人與土地建立和諧的關係，活力、生命，希望，都在這場企業良心中彰顯出來，實現了寶島台灣的永續生存之道，也在標誌綠色精神的產業中看到。

　　從事實證明，在台明將領航玻璃團隊連續拿下IKEA全球九年八十％訂單的成績之後，闢造在地經濟開展的本體機會已讓人見到契機。不過最基本、最後一個理由，台明將選擇真正地留下來，其實是還要有那種土生土長、感受認同的感情才能做得下去，說來或許陳腔濫調，「有心」，這是一個企業能顧及漫長的未來人類與永續生存的思考。

產業博物館──以文化振興地方經濟的新思維

　　企業成立一座產業博物館到底能做些什麼？文化基礎與經濟發展又織結出什麼樣的關係？由文化創意產業的軟實力／軟經濟（Soft Power）的思考角度來看，一個好的企業領導人，在宏觀的視野當中，具備良好的脈動感知、同時有靈敏的嗅覺

尋覓好生意的氣味。

玻璃在我們的生活用途應用非常廣泛，在這幾年來台灣玻璃產業整體水準快速提升，值得細細品味玻璃之美。台明將公司利用生產玻璃展示館的藝術化展示模式，抓緊著時代趨勢，運用文化加值或創意加乘的方向去營造企業經營的多角發展方向，從工業出超還要轉變成具文化生產力的企業模型；台灣玻璃館利用台明將公司廠區裡原本該公司用來展示各種產品的空間，讓這裡變成全國協力玻璃廠商的展示中心。從另一方面來說，「產業文化化」的導向方式，「在地產業」發展久了，就成為地方建設的核心，也可以說是此地域發展的精華地區，所以設立產業博物館，透過展示內容，結合上當地生活的方式，跟地方性的關係密切連結起來，能使當地發展的經濟基礎更為多元化、更為豐富這個產業潛在的經濟影響力，也使得來自各地區的參觀民眾，來到本館能獲得當地特色的感受。

以產業博物館所應具備的內容而論，熟知自己生活地方特色、歷史文化，生活、藝術、產業與文化相融合。在這樣的基礎之上，這些經驗與能力，可以做什麼發揮，就要靠實力，還有自己本身也要去創造機會，台灣玻璃館產業博物館的設立，無疑地與文化創意產業概念的方向一致有關。而這樣的產業博物館，結合著彰化地區薈萃的人文觀光路線，吸引著足夠的觀光人潮，若玻璃產業在彰化的生活連結方式與想像的認同可以有更強更直接的包裝印象，讓台灣玻璃的第一號品牌跟台明將劃上等號，而不被新竹發展玻璃工藝的歷史混淆，甚至透過展示目標做出區分與標榜，台灣玻璃館的產業博物館角色才能說真正成為此企業的文化資本、甚至是彰化地區的重要文化產業區域。

這就是實際上面臨的問題，文化創意產業的環境整備在現

階段是一個重要的基礎耕耘階段，重要的是鋪底、紮根的基礎工作；整體環境的體質不足，那是造成先天不良的重要原因，台明將經營文化創意產業基地的方式，努力把餅（產業、市場、商機）做大做精緻，台灣玻璃館的創立，其對於社會最好的貢獻，其實在於保存與認識「地方產業」的一種方式，很具體、很本位的標示出產業的特色與位置。

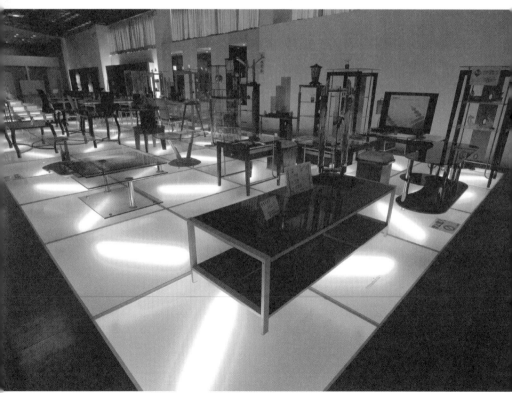

以玻璃材質製作而成的家具。（李宥朋攝）

傳統舞獅在現代化的玻璃舞台上起舞。（李宥朋攝）▶

以產業博物館的形式，可以藉展示要義，拉近產業與文化的距離，建構一個具有知識經濟承載的文化產業博物館，文化創意產業與地方產業博物館的關聯，是產業博物館皆擁有一個鮮明的「產業主題」印象，能被即刻地認知與注意、可以很明確地以產業在發展歷史中累積而來的文化含量，來拉動產業變成創意產值，也可以用來文化行銷方式來包裝這樣的經濟商品，將一些知識、美感、文化感受、創意與資源整合規劃起來，一同達到經濟與文化的利益。此外，這些地方生產的文化產品、文化資源、地方產業在地性的歷史循跡、也都能讓帶動來到彰化地區觀光旅遊的民眾較為細膩地去理解產業的發展需求，這在展示文化中潛移默化地創造出產業發展與社會支持的空間，並且藉文化的論述與傳遞，讓永續經營的觀念留在地方，創造出彰化地區的價值，甚至代表台灣，帶來可觀的經濟效益。而林總經理甚至有雄偉的品牌台灣夢想，取名「台灣玻璃館」就是將「台灣」視為品牌，將群聚的玻璃家具工藝替代為台灣的代名詞，「打造台灣玻璃家具王國」的名號，更大的夢想是被認知為世界上的玻璃城鎮，重要的玻璃產業輸出都在這裡。

在彰化地區，產業博物館的設立已經具有先行的優勢，彰化縣政府，已陸續鼓勵推動十大產業博物館，包括寶成、頂新、帝寶、福懋等「大咖」產業，都將興建產業博物館，要用文化創意產業的軟實力，為彰化縣找出另一條契機。老字號企業，紛紛投入產業博物館的興建，對產業而言，不只是產業史、產業文化保留，還有對鄉里回饋及飲水思源意義。公部門其實應該更廣泛思考與民間產業結合的一些有利模式，創造出所謂的「文化經濟」，同時反過來更應該提供、扶植好的軟體內容。例如產業研究歷史，去深化產業所不擅於建構的文化論

述成分。對於一個都市城鎮而言，如經濟因素、城市規劃、觀光休閒，都可視爲政府都市發展的一些政策未來的藍圖與新途徑。而老字號企業的紛紛歸來，投入產業博物館的興建，對產業而言，不只是產業史、產業文化保留，還有對鄉里回饋及飲水思源的美好。

永不動搖的夢想最實際

回歸探討一個企業的成就與社會責任，一個人如何思考大抵決定了他所能成就的一切，而一個人願意信念什麼，也決定他成就多少的關鍵，人生如此，支持社會基礎經濟命脈的企業更是。關於傳統地方產業、關於產業特性的時代新意與細緻升級、關於台灣品牌在本土文化深化、拓展經濟多元性、文化性、多角化的互相影響、扣連，有了這些領航前行的實例／實力，是提供了台灣現今傳統產業絕佳的學習範本，更給我們更多新的產業轉型經驗、以及對於相關問題未來的可能性思考……。其實我們應有充足信心，正因爲台灣是好地方才能留住、好觀念才能留住，還有更多產業值得領略其中眞義，重新尋找安居樂業，存在生存的價值。

對於有遠見、有良知的企業家、政治菁英乃至關心地球未來的社會大眾，我們相信有引以期盼與夢想的事物是件好事，特別喜歡日本建築大師伊東豐雄說過的話：「我們的池塘雖然小，但是比較美。」以蕞爾之地，卻能擁有一個彰化大夢，宛如玻璃晶瑩、宛若玻璃堅毅、也深深凝煉宛若玻璃可淬煉的韌性，淬鍊是在成功與下一次成功之間，不間斷持續地去作有意義的事，更可以珍視的是，信念與價值觀無價。踩上對的路，便勇於出發，現在就是未來，現在更是未來的一部分，如果月

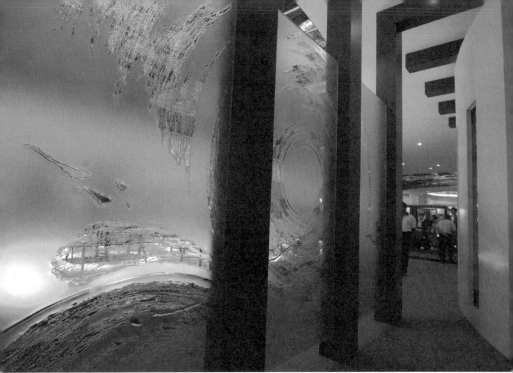

玻璃屏風兼具美感與實用性。（李宥朋攝）

夜裡起霧之時，我們憂懼無法遠望，白茫茫深霧中像是沒了
出路，大地其實有著母親般溫柔的包涵與了解，傾聽土地給我
們的訊息，因為深根於土地的默契中，才能了解——月夜裡霧
的籠罩，也無須煩憂，請準備迎接明日燦爛的太陽，我們依然
能在光照產業明亮的期盼中，看見數不清的機會與目標還能前
往。

解讀「台明將」符碼

一、台明將企業股份有限公司個案

　　本文以TMG為研究主體，依過去該公司的實際經營情況分為發展沿革、經營理念、組織現況、企業規模與顧客服務、未來展望等五個部分作一說明[1]。

（一）發展沿革

　　「TMG」，全名是「台明將企業股份有限公司」（TAIWAN MIRROR GLASS ENTERPRISE LTD.，簡稱TMG），源起於一九四三年，最早名為「信利行」是一間住

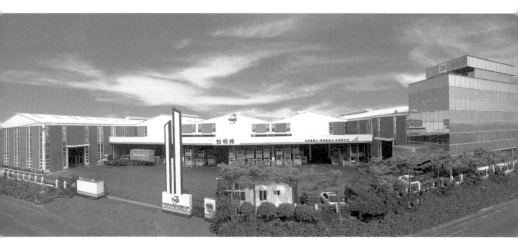

台明將企業漢寶本廠。（台明將提供）

1　本章資料來源：http://www.tmg.com.tw/，2003年8月5日、林肇睢，2002。

家型的玻璃店，歷經祖孫三代保守經營，其規模由員工二名，廠房四十坪，擴充至現在的員工一百零二名，廠房四千八百坪。

一九四五年，TMG第一代經營者，設立了泉興鏡行（即TMG前身），藉由殘破建物上的廢玻璃，經人工清洗、鍍銀轉換為鏡子銷售的求生模式下，歷經十年的耕耘，於一九五三年「泉興鏡行」正式向政府登記為公司，並領有工廠合格證。

一九五八年台灣設立了新竹玻璃公司，一九六四年成立了台灣玻璃公司，專責提供玻璃原材料銷售，泉興鏡行也由於兩家公司爭相支持下，規模日益擴大，分別於一九六八年增大規模為廠房五百坪，並以信榮鏡行股份有限公司名銜，由第二代經營者接手。

一九八二年，TMG公司第三代成員陸續由軍中服役期滿，投入生產行列，公司規模再度擴大為員工二十人，廠房一千二百坪，並正式以「台明將企業股份有限公司」定名向外宣傳。經營項目也由戰後的撿碎玻璃鍍銀販售，到一九五〇年代的小片玻璃原料買賣，一九六〇年代的人工化小型加工，到一九七〇年代的日本加工設備引進，全自動化的生產理念展現，進而跨入家具玻璃業並提供國內外家具加工廠所需。

TMG五十多年的成長歷程中，尤其在台灣光復初期，當時台灣沒有玻璃製造廠可提供玻璃素材，一切必須仰賴進口，或由舊建築物拆卸下的玻璃片，以大切小的方式加工，供應市場所需，直到一九五〇年代，大型玻璃廠產生，才解決此一窘境，加上工業時代來臨，所有加工設備也逐漸由人工轉化為機械。TMG公司之沿革整理如表（表1）。

表1　TMG公司之沿革

年代	地點/事由	更新技術
一九四三年	鹿港鎮中山路（原板店街）創立「玻璃店」，占地面積約四十坪，取名「信利行」	
一九五三年	正式向政府申請工廠登記定名為「泉興鏡行」	
一九六八年	擴大組織及工廠規模為「信榮鏡行有限公司」	
一九八四年	正式成立「台明將企業股份有限公司」	
一九八六年	由西德引進PANKOKE自動切片機	為玻璃業界開創新希望，並將玻璃加工帶進另一個精密安全的境界
一九八九年	引進：一、日本BANDO DEM-12雙面光邊機 二、義大利LOVATI全自動異形斜邊機	藉以提高產能及提升加工技術層次
一九九一年	引進日本TOYOTA十五噸堆高機	以提昇廠內原板玻璃的裝卸效率
	引進義大利SCHIATTI四面研磨機	縮短研磨時間、提升產能
	引進瑞士BYSTRONIC CNC全電腦化切片機	一、提高切片速度 二、提昇作業人員的安全性及產品的精密度
	擴建漢寶新廠，並進駐營運	
一九九三年	五月成立貿易部	初期先與國內貿易商配合，同時亦直接受理國外訂單
	引進義大利BOVONE斜邊機	專責於家具玻璃的斜邊加工
一九九四年	接受「經濟部中小企業處」專案委託「中華民國管理科學學會」規劃內部管理制度	
	漢寶廠二期廠房正式啟用	增設大型原板倉儲及外銷加工成品倉儲各一座以及增加倉儲吞吐容量

年代	地點/事由	更新技術
一九九五年	獲選為中華民國八十四年度「績優示範觀摩工廠」	
一九九六年	引進奧地利LISEC特大型全電腦化切片剝片機	藉以全面服務營建工程業、家具業等客戶之需求
一九九七年	全面更新管理電腦化系統	
一九九八年	導入5S（備註X）及現場合理化改善	
	引進日本BANDO廠牌全套DEM機械四面光邊機	
一九九九年	引進日本隧道式烤彎爐	
	導入ISO 9002品保系統	89年通過驗證
二〇〇〇年	接受「經濟部中小企業處」專案委託「中華民國企業經營管理顧問協會/唯一企業管理顧問公司」執行企業經營與流程管理專案輔導	舉辦輔導成果示範觀摩
二〇〇一年	引進新設備巨型徐冷窯	
二〇〇二年	漢寶一廠正式啟用，總投資五千萬元，廠房面積四千五百平方公尺	
	五月通過經濟部工業局協助傳統工業技術開發輔助計畫	
二〇〇三年	通過ISO14000審查，並導入系統運作。	

資料來源：本研究整理。

　　TMG的發展歷程，分航空母艦、管弦樂隊、籃球隊三個時期，依序分別敘述其意義如下：

　　1. **航空母艦期**：描述市場、工廠、組織團隊之龐大，為穩固企業（航空母艦），在經濟變動（海洋）中，於建立同舟共濟理念，培養宏遠觀念。

　　2. **管弦樂隊期**：企業（管弦樂隊），所渴求的是顧客

（舞台與觀眾）的掌聲。其重點在於培養個人的專長，建立團隊的默契及協調性。

3. 籃球隊期：企業（球隊）必須擁有競技的機會，也必須擁有高度默契的員工（選手），爭取勝利的重點取決於競爭的競爭力（戰鬥力）及球場上為求勝選攻擊的能力（速度與準度）。

上述的處置階段，激發了TMG邁向國際化、規模化發展的原動力。

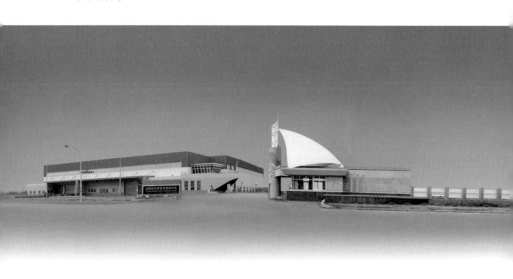

台明將企業鹿港廠。（台明將提供）

（二）經營理念

「管理藝術化、技術現代化、行銷國際化」是TMG的經營理念。其重點在於以藝術化、人性化的方法，執行內部管理。同時緊追先進國家腳步，隨時引進精密設備，保持技術領

先的地位，進而研製精良的產品行銷世界各國，建立TMG國際品牌的形象。

關於TMG標誌（如圖1）說明如下所示：

．以英文「TMG」為主要造型，象徵邁入國際化之企圖心。

．後面三塊玻璃代表品質、服務、創新。

．層層往上排列象徵企業步步高陞意涵。

．藍色代表TMG注重環保，用心愛護這片大地的決心。

圖1　TMG標誌

資料來源：台明將簡介。

（三）組織現況

1. 組織與員工

　　TMG淡化組織角色，以深度及貫穿性的管理，提升每位員工貢獻度，突顯員工工作重點，其目的如二○○二年TMG經營方針：「資源共用，簡化管理」一樣。將所有資源充分運用，使組織扁平化，減少間接人員，以期許組織簡化，流程便捷，提升服務速度。

　　TMG組織的調整，除了順應快速變化的市場結構外，最主要的是以流體組織的新理念，發展一套「快速旋轉組織」的

管理營運架構（如圖2），並以研發資訊中心、技術中心、需求滿意中心及總經理室為整體組織架構的核心，以旋轉責任制方式，作內部自我勾稽，充分作橫向聯繫，以發揮最佳的團隊力量，提升整體效率，同時保持TMG的產業優勢，進而為客戶提供更快速更完美的服務。

圖2　快速旋轉組織概念圖

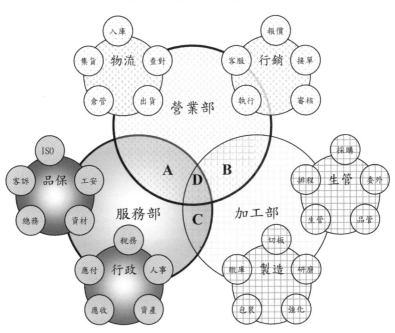

資料來源：本研究整理。
註：A：研發資訊中心 B：技術中心 C：需求滿意中心 D：總經理室

　　快速旋轉組織係採變形蟲原理，運用流體與學習型特質運作，首要精神係以各項事務的充份授權與開放，以追求運作的快速及追求組織全面動員。組織概分大、中、小組織運作，大組織有營業部（以客服、接單為主）、加工部（以技術、生產製作為主）、服務部（以整體行政管理為主）。組織運作以小

組織自轉、中組織共轉、大組織公轉為運作模式。

　　組織以總經理室（D）為旋轉軸心，搭配研發資訊中心（A）、技術中心（B）與需求滿意中心（C）三個中心功能塑造，加速組織動力，以強化各組織運轉速度及流通性，同時排除運轉中之障礙與協調不良情形。快速旋轉組織的特點在追求速度、縮短運作流程、消除不必要之溝通流程、組織可因應工作需要立即分合在最短時間發覺問題源頭等六點。

　　員工由工作表現及理念，可簡易劃分為：1.經營團隊：參與思考，提供經營建議。2.優秀員工：中階主管人才，具培育潛能及發覺問題，思考問題，分析問題，解決問題之實力。3.一般員工：從事基層事務、固定性工作及排班。

　　依專業學能，員工可分為：1.領導統御型：具魅力、善長領導、屬主管人才。2.專業技術型：擁有特殊專長，屬工程師人才。3.行政企劃型：擅長思考、記述，為最佳幕僚人才。TMG即以上述分類法作組織調整參考。

2. 組織重整

　　TMG為避免組織僵化，研擬了營運分割及績效管理。對外TMG是單一組織，對內細分成營業、加工、品保服務、總經理室四個組織，且依序代表為貿易商（營業部）、專業加工廠（加工部）、物流公司（品保服務部）、企劃顧問（總經理室），作直接且精緻的客戶服務。組織的編排，分別朝任務、功能、學習、支援、彈性的組織特性編定，以求快速服務。並減少管理組織及人員，增加支援性組織。目前公司之組織架構如圖3。

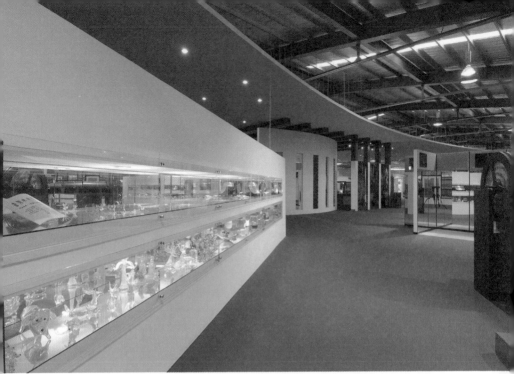

台灣玻璃館展現出國際化的藝術形象。（台明將提供）

2008玻璃團隊交流座談會暨歲末年終感恩茶會。（台明將提供）

圖3　TGM之公司組織架構

資料來源：本研究整理。

（四）企業規模與顧客服務

1 廠區現有規模

　　TMG現有規模，除了有七千公噸存量的玻璃素材倉庫，可防止能源危機，市場供需失調而產生客戶斷貨的窘境外；另外備有三千公噸的加工品暫放倉庫，可協助客戶作空間調控及裝櫃服務，對客戶因廠區流通狹隘及裝船延誤等問題，在TMG皆可獲得支援。

　　目前擺設在TMG內部的切片機、研磨機、噴砂機、鑽孔

機、烤彎爐、強化爐等自動化加工設備，係逐年分別由瑞士、西德、美國、義大利、日本等先進國家所引進，一則是緊追加工技術發展腳步，再則是要提供客戶一個精美優良且穩定的產品水準。

2 顧客服務

「全員努力‧顧客滿意」是TMG全體員工朗朗上口的品質政策，其目的是要激勵全體員工認知，任何制度的建立、組織的運作、訂單的接洽，產品的加工、事物協調、皆要全神貫注，鍥而不捨，一切要以客戶滿意度為依歸，倘若客戶不能得到滿意，一切的規劃宛如流水東去，徒勞無功。故TMG制訂六條品質政策，如下：

全員努力、顧客滿意（We work hard to satisfy our customers）。

全員努力、傾聽顧客心聲（We work hard to listen to our customers）。

全員努力、達成顧客要求（We work hard to meet our customers' requirements）。

全員努力、不斷尋求改善（We work hard to meet improves）。

全員努力、發揮協調功能（We work hard to develop an efficient work process）。

全員努力、一次把事情做對（We work hard to do things right the first time）

（五）未來展望

塑造原板銷售第一，加工品銷售量第一，玻璃安全鏡飾第

一品牌，是TMG全體員工共同的期望。TMG有計劃性的向國際擴展，經營項目延伸橫跨買賣製造，行銷多種業別，並藉由買賣業（原板材料、內銷商品）推展資訊流；藉由製造業（家具玻璃、電器玻璃、衛浴玻璃），推展資訊流與產品流，同時藉由行銷業（國際成品商品進出口）推展資訊流與國際物流。在管理方面，則建立策略契合點，藉以掌控市場、營運服務、管理三大關節。期盼TMG產業經營，以專業化、多元化、生態化[2]的模式，進軍國際，躍升世界舞台。

　　永續經營是TMG長久以來的發展理念，台灣在一片產業外移聲中，TMG堅持根留台灣。第三代經營者的理念，認為競爭無所不在，要生存就需面對競爭，抱持著與其外移，不如根留台灣，放眼世界的遠大理想，並創立永續經營的標竿。以員工就是老板的信念，只要有能力，就可參與經營規劃的模式，搭配內部營運分工及績效管理的規劃，TMG的未來，將是充滿希望。

二、TMG資源整合策略與國際化競爭分析

　　透過前述之理論基礎架構，這裡配合TMG實際執行之情形，討論TMG資源整合的運作模式。並以TMG獲得IKEA國際標的實例做一驗證。

（一）台灣平板玻璃加工產業原料供應概況

2　生態化係由TMG賣原料，並供應協力廠，而協力廠生產出之產品回銷TMG，藉由TMG通路作世界行銷。其構想來自於芳苑鄉洪姓農民之牧場，他養了一群鹿，每年要採收鹿茸販售收益，每日鹿群的排泄物，用水沖入池塘養魚，而池水用來灌溉牧草，牧草割來養鹿，既不構成污染，又有多重收益，何樂而不為。

平板玻璃加工業上游原料的供應情形必須先瞭解，如果探尋台灣原料的來源及現況，對於平板玻璃產業製造生產的了解，將有助益。因此，我們從亞洲各國與中國產能來作深度分析。

從表2可以看出，二〇〇二年浮法玻璃之產能順序依序為中國、日本、印尼、韓國、泰國、印度、台灣、馬來西亞、菲律賓。有四分之一的勞動力集中在亞洲，在人力與物力皆集於一身之時，將可創造最佳之產能與成效。

表2　2002年亞洲各國浮法玻璃之產能

國家	生產量（MT/YR）
中國總量	11,802,000
台灣	400,000
日本	1,824,000
韓國	935,000
印尼	1,160,000
泰國	685,000
馬來西亞	324,000
菲律賓	140,000
印度	597,000
總量	17,867,000

（二）TMG 協力廠之概況

對於整合目前供應商與協力廠，TMG主要負責部門之細部組織（如圖4）扮演重要驅動之環節。TMG主要分為買賣業（營業部）、製造業（加工部）與服務業（服務部）等三個部門來做資源整合之工作，而目前主要的玻璃原料來源，還是以台玻為主，少部分台灣未生產之原料由國外進口。

圖4　TMG內部細部組織圖

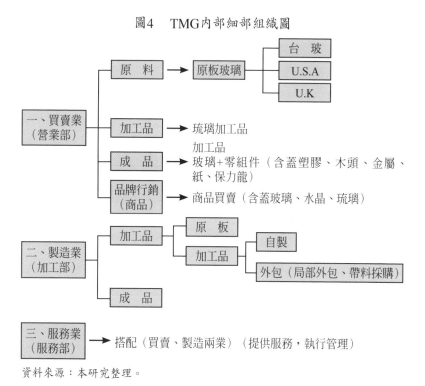

資料來源：本研究整理。

　　台灣平板玻璃加工主要協力廠分為兩種：1.小型廠單項專門技術之協力加工。2.中大型廠可負責前段或後段工程加工、或直接全程加工。TMG推動資源整合源起於一九九八年參與IKEA國際標競爭，我們知道IKEA主要生產家具及行銷，而許多家具都必須配合平板玻璃設計、製圖、打樣成型，家具玻璃其主要之加工流程如圖5所示。TMG與IKEA的交易也因此從新帶動台灣平板玻璃加工產業的復甦。當台灣許多加工廠快速外移至大陸時，TMG逆向思考堅持根留台灣，因此TMG全面開源節流，同時也進行國內平板玻璃加工廠之大整合，凝聚對台灣生命共同體的認知，事實也證明TMG的決策方向是正確

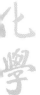

的。

圖5　家具玻璃加工流程

資料來源：本研究整理。

　　TMG不管在原板、加工品、成品或商品上，充分利用與
協力廠和供應商的合作關係發揮最大的加乘效益（如圖6），
同時期盼未來創造TMG所屬的國際品牌，快速提升對消費者
服務之滿意度，以確保TMG在國際競爭中的生存立足點。

圖6　TMG加乘效益之功能圖

原板	加工品	成品	商品	服務
原料	原料 + 玻璃加工 （協力廠）	原料 + 玻璃加工 （協力廠） + 零組件、包材 （供應商）	原料 + 玻璃加工 （協力廠） + 零組件、包材 （供應商） + 品牌（TMG）	資源回收 （客戶） + ISO輔導 （協力廠） + 公務修配 （包括客戶、協力廠、供應商）

資料來源：本研究整理。

　　目前TMG之協力廠如下表3所示。當然，協力廠也必須是
優良之製造商才能創造出穩定品質之產品。TMG針對廠商做
分級制度之外，也從該協力廠之主專長來規劃其歸屬，更針對
合作所發生的問題點來進行改進，同時也扶持協力廠成長，在

台明將企業漢寶一廠。（台明將提供）

良性的互動模式下，期盼台灣平板玻璃加工產業能根留台灣，永續經營。

表3　TMG加工事業部協力廠加工規劃表

協力廠	廠商分級	主專長	基礎規劃	協力廠歸屬	目前的問題點	待扶持項目
金興毅	B	改切	鏡板改切	合銷	單價	
信利	B	改切	原板改切	合銷	單價	三家合併
開新行	A	研磨	異形、FE、SE、RE	合銷	單價	三家合併
信鑫	B	研磨	異形、直線、BE、FE、RE	合銷	品質	三家合併
優豐	A	研磨	直線	IKEA	產能不足	設備、訂單
明亮	B	研磨	異形、FE、SE、RE	合銷	人員問題	
富立	A	研磨、鑽孔	直線、FE、BE、RE	IKEA、合銷		設備、訂單
峻品	A	研磨、鑽孔	直線、異形、BE、FE、RE	IKEA、合銷	交期、單價	訂單
光明	A	研磨、鑽孔	直線、異形、BE、FE、RE	合銷	單價	
金潔明	A	研磨、鑽孔	直線、異形、FE、RE	IKEA	管理	制度建立管理及流程改善
亞進	B	研磨、鑽孔	直線、異形、BE、FE、RE	合銷	品質	
弘霖	A	研磨、鑽雕	直線、異形、BE、FE、RE	IKEA	單價	
和益	B	研磨、鑽雕	直線、異形、BE、鑽雕	合銷	單價、產能	訂單
協和	B	研磨、鑽雕	直線、異形、BE、鑽雕	合銷	單價、產能	

協力廠	廠商分級	主專長	基礎規劃	協力廠歸屬	目前的問題點	待扶持項目
德芳	B	鑽雕	圓形鑽雕	IKEA、合銷		
福華	A	強化	印刷、強化、包裝	IKEA		
長隆	A	強化	印刷、強化	合銷	單價、連線	
昌鋒	B	貼白鐵		合銷	單價	
光武	A	噴砂	圓形噴砂	合銷	單價	廠房
瑞峰	B	印刷	低溫印刷	IKEA	配合中	
峻鈜	A	包裝	專線包裝、黏鐵塊	IKEA、合銷		產品開發、訂單
聯亞	B	包裝		IKEA	配合中	
復興	B	包裝		IKEA	運輸	廠房、設備

資料來源：本研究整理。

註1：A、B兩類廠商依據下列指標如：兩種以上的加工功能，業主經營理念、工作配合度、承諾的可信度、品質穩定度等綜合考量後評比分類。

註2：FE:flat edge（平底磨邊）、BE:beveling edge（斜邊磨邊）。
　　　SE:sand edge（沙帶磨邊）、RE:round edge（圓弧磨邊）。

（三）台灣平板玻璃加工產業人力與設備概況

　　平板玻璃加工業之主要技術人員培植不易，面臨相關廠商外移大陸後，留在台灣的加工業者其規模大多屬中小型企業，也因為如此，其主要生產技術人員皆為家族成員，致使承接訂單後，各業主更投入與更積極。而TMG推動存留於台灣之廠家整合，一方面各廠不需花太多的金額添購不必要之設備，一方面也可協調避免同業間惡性競爭。

　　目前各協力廠房設備內容主要分為改切、研磨、鑽孔、鑽雕、強化、黏鐵、噴砂、印刷與包裝等（如表3），其數量足夠串連成數條平板玻璃加工之作業流程。TMG資源整合後由

於分工細緻、專業，故其本廠研磨、切板實際產能皆能超出預估產能（如圖7與8），資料顯示，原料的採購、進貨、儲存、流通呈現穩定狀態，由此我們已可看出資源整合基礎之雛形。

圖7　TMG研磨實際產能與預估產能比較圖

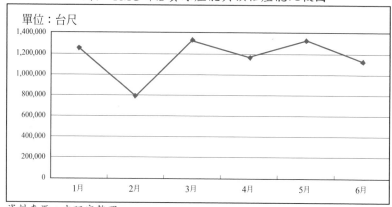

資料來源：本研究整理。

圖8　TMG切板實際產能與預估產能比較圖

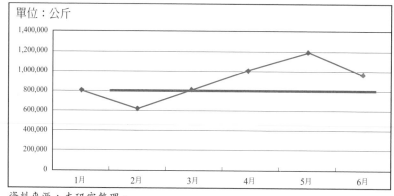

資料來源：本研究整理。

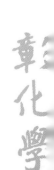

表4 二〇〇三年原板採購、進貨、庫存金額比對

月份	原料採購		原板進貨			庫存分佈區域			
	採購金額	採購順數	進貨金額	進貨順數	進貨百分比	TG廠	一廠	本廠	總金額
1	47,777	5,418	44,774	4,738	87.45	32,205	39,647	6,104	77,956
2	37,442	3,808	36,844	3,701	97.19	31,695	47,718	7,543	86,956
3	42,361	4,296	42,218	4,282	99.67	32,188	46,386	7,758	86,332
4	61,898	6,611	50,924	5,348	80.90	43,387	56,035	9,613	109,035
5	38,329	4,164	42,542	4,534	108.89	39,678	48,604	10,177	98,459
6	44,282	4,110	37,057	3,985	96.96	46,067	46,936	9,247	102,250
合計	272,089	28,407	254,359	26,588	95.18	225,220	285,326	50,442	560,988

資料來源：本研究整理。
註：單位：千元。

(四) TMG 的資源整合策略

TMG執行資源整合的目的，就是希望資源共享、簡化管理。而此種經營優勢，可以從產銷價值鏈看出（如圖9）。從原料加工製造、組裝、行銷到消費者手中，或透過原板加工成為成品或商品銷售，甚至對於全台玻璃業者、外銷加工出口廠、全世界物流廠甚至自創品牌，都有很大的關係，也因此開拓傳統產業的新契機。

圖9 產銷價值鏈

資料來源：本研究整理。

TMG從客戶手中接獲訂單開始（圖10），便依照資源整合之模式開始分工生產，主要優點為：

1. 平板玻璃委外加工，協力廠老闆、親友將是最佳技術員，直接參與生產，管控品質。

2. 增加生產線靈活度：

　　（1）委外代工保持滿檔（TMG則以八十%之產能開機，以備不時之需）。

　　（2）隨時可依客戶要求，迅速做出交貨調整。

3. TMG、協力廠整體運作快速，產能調整迅速。

4. 平板玻璃加工，內銷與外銷訂單能兼顧，並相互支援調控。

5. 生產空間與資金可作有形與無形的運用。

6. 全方位開發客戶資源及掌控訂單。

7. 集思廣益創新加工技術。

圖10　TMG創造生產團隊步驟

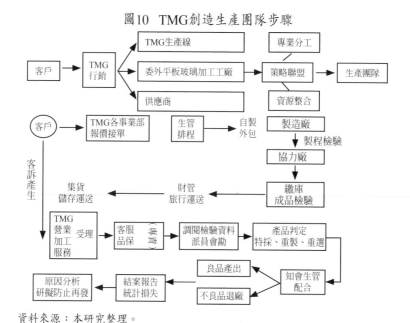

資料來源：本研究整理。

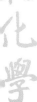

　　表5爲TMG自一九九六年至二○○二年發展結果，從表中發現TMG之營業額每年穩定成長中，且經過幾次內部組織的變革後，員工人數雖有縮減，但生產業績卻未因此滑落，此爲資源整合後優勢。

表5　　TMG 1996～2002發展對照表

項次 ＼ 年份	1996年	1997年	1998年	1999年	2000年	2001年	2002年
原板營業額	476,148	392,788	367,929	404,500	426,342	436,851	485,434
其他營業額	148,843	169,371	215,962	323,431	463,148	472,755	546,925
合計	624,991	562,159	583,891	727,931	889,490	909,606	1,032,268
呆帳金額	1,180（煜大） 830（昌美）	0	857（鼎盛） 472（翔奕）	13（玖明）	0	953（梧貫） 3（億冠） 1（結華） 2,212（正一）	5,764（星佑）
合計	2,010	0	1,329	13	0	3,169	5,764
異常損失		3,100（黃啓明）				300（盈德） 500（衛爾特） 3,955（強化爐）	3,600（IKEA） 4,700（芳德） 850（強化爐）
合計	0	3,100	0	0	0	4,755	9,150
貸款額	25,000	154,360	156,660	187,400	167,170	168,000	197,800
員工人數	100人	102人	106人	122人	122人	120人	102人

資料來源：本研究整理。
註1：單位：千元。
註2：漢寶新辦公室大樓於1996年3月竣工啓用。

　　「沒有合作，就是競爭」，是台灣平板玻璃加工產業資源整合發展模式之精髓，重點訴求競合並存（如圖11）。此模式共分爲四個階段：

第一階段：TMG堅持根留台灣，強化內部組織，穩固平
　　　　　板玻璃加工基礎。

第二階段：針對未進行合作之廠商，全面公開競爭搶單，
　　　　　以戰逼和。

第三階段：具接單能力之廠商，由TMG提供原料或協助
　　　　　加工生產。

第四階段：小型加工廠由於規模小，人力也少，可由
　　　　　TMG接單，並委託代工，維繫生存。

圖11　資源整合之金字塔模式

資料來源：本研究整理。

（五）政府政策與補助

　　行政院為解決傳統產業所面臨之瓶頸，引導廠商加強新產品、新技術、新材料及新設計之研究開發，加速調整生產技術與產品結構，並提升產品全球競爭力，因此對於研發創新設有多項補助計畫。

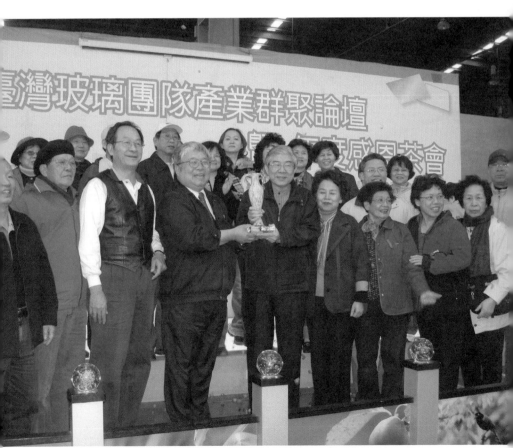

玻璃團隊產業群聚論壇暨年度感恩茶會。（台明將提供）

　　CITD「協助傳統工業技術開發計畫」即為其中之一，該項計畫推行中政府於二○○二年度核撥補助經費有兩億三千萬元，共計收到廠商二百九十七件申請案，一百三十七家企業獲評審推薦認可而受惠。而在二○○三年度「協助傳統工業技術開發計畫」專案，政府核撥二億一千萬元經費補助一百四十七家廠商，每家平均約可獲得一百五十萬元的研發補助經費。TMG於二○○三年提出「協助傳統工業技術開發計畫」總經費五十%的補助申請，以「無公害環保防爆安全玻璃研發」為主題提出，此舉使得TMG在研發經費上獲得挹注外，更盼望TMG能透過工業局嚴謹的計畫執行督導，刺激企業內部專案管理能力及研發能力的快速提升。並給予中小企業作最好的典範。

（六）建立國際口碑，吸引合作團隊

　　在全球化的浪潮衝擊與資訊科技的應用下，企業為求在世界經濟體中佔有領先的優勢及地位，藉由資源整合及多角化發展，迅速擴張規模、提升競爭力、進一步掌握先進技術達成追求成長的目標，已是一種必然且刻不容緩的趨勢與具體作為。未來TMG將計劃廣交國際性企業，並以公司優良形象，吸引合作對象，同時運用資源整合策略，建構營運團隊，共同面對國際競爭。同時藉由穩定的產能與品質，建立國際口碑。藉由對亞洲玻璃原料產能之了解，推動平板玻璃加工協力廠資源整合策略。並以台灣經濟區塊的地理優勢，開創TMG實際經營的可行性模式，作為未來TMG擬定經營策略之參考。

（七）TMG 獲取 IKEA 國際標之實例

　　了解台灣平板玻璃加工產業者在全球平板玻璃之重要性，

並TMG的經營策略與經營實務後，針對近年來TMG獲得最重要性指標之客戶——IKEA（宜家家居）作一實例分析，更能了解TMG如何走入國際市場。

1.IKEA 採國際標方式發包

　　IKEA為了能分散投資之風險，藉由良性競爭之方式並採行國際標採購，讓世界各國競標，當然最後的報價是以商品送到瑞典IKEA總公司為準，IKEA將年度訂單下給得標者，參考下圖12。

圖12　IKEA國際標發包方式圖

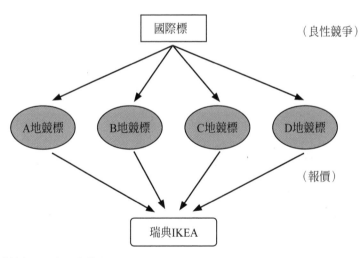

資料來源：本研究整理。

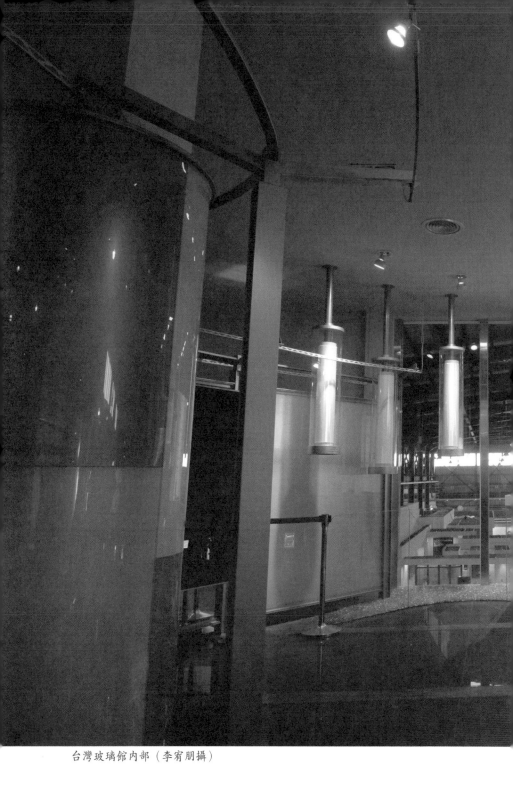

台灣玻璃館內部（李宥朋攝）

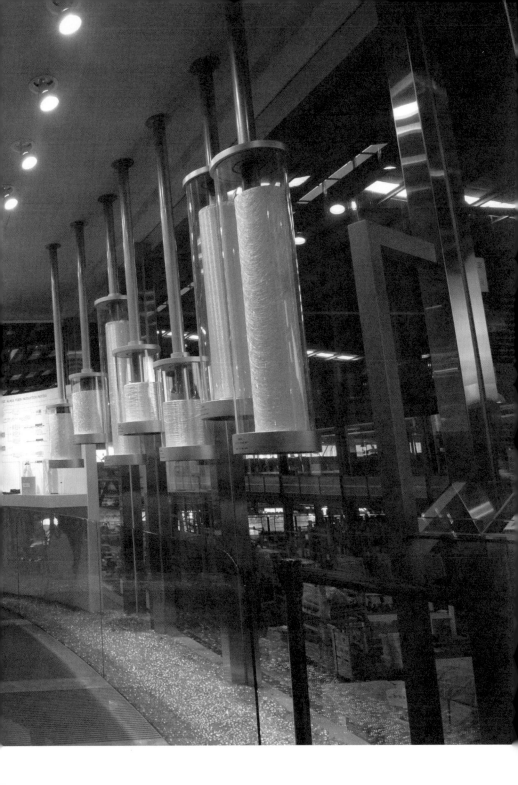

2.TMG 參與 IKEA 國際標之流程

図13　TMG參與IKEA國際標之流程

```
┌─────────────┐                    ┌─────────────┐
│  IKEA IOS   │                    │  ●研發      │
│  瑞典總公司  │                    │  ●報價      │
└─────────────┘                    └─────────────┘
       │                                  │
       ▼                                  ▼
┌─────────────┐                    ┌─────────────┐
│   IKEA      │                    │   0系列     │
│ Taipei分公司 │                    └─────────────┘
└─────────────┘                           │
       │                                  ▼
       ▼                           ┌─────────────┐
┌─────────────┐                    │   正式出貨   │
│    TMG      │                    └─────────────┘
└─────────────┘
```

資料來源：本研究整理。

　　TMG主要是負責IKEA家具之平板玻璃加工，交易初期由總公司向得標廠商提出「採購契約」，對於產品第一次交貨時，會對於契約重新檢視（Contract Review），對於每次有新增產品時，也會針對新增部分之採購合約更正與更新，以達到穩定之品質。其中所謂的0系列是指IKEA欲出貨之產品，總公司為了掌握品管的問題，將0系列之抽樣產品寄送到IKEA認同之世界七個相關實驗室，通過測試後再正式出貨。

3.TMG 對於 IKEA 產品各項分析表

　　表6及圖14中可看出，TMG銷售至IKEA產品除KRABB（名次2）外，其餘皆呈現大幅成長，MINDE（名次9）甚至

達到208%，且銷售之產品種類也逐年增加中，可見IKEA對TMG產品接受度逐漸增加。表7得知一九九九年TMG首度獲得IKEA國際標後，TMG銷售至IKEA營業額逐年且穩定上昇，不難發現IKEA是TMG主要營業額的來源。展望未來，TMG將以國際化營運模式重新奠定傳統產業變革基礎。

表6　IKEA銷售金額統計分析表

明細		目標值		接單值		交易值		達成率	
達成值		35,000		39,000		41,044		117.27%	

名次	1	3	6	5	9	10	11	7	8	4	13	14	12	15	16	17	2
ITEM	DETOLF	LOTS	MAGIKER	TATIONELL	MINDE	ANORDNA	DOCENT	GLASHOLM	BONETT	KOLJA	BILLY	MIKAEL	ALG	ALVE	BONDE	HUSAR	KRABB
金額	13,269	5,801	4,066	3,494	2,995	2,734	2,260	1,829	753	1,334	796	688	671	180	114	60	
組數	17,232	114,880	13,032	53175	20307	100800	16,744	4,184	5,456	10,668	18,960	2,926	3,422	646	2,475	1,548	
佔有率	32.3%	14.1%	9.9%	8.5%	7.3%	6.7%	5.5%	4.5%	1.8%	3.3%	1.9%	1.7%	1.6%	0.4%	0.3%	0.1%	0.0%
年平均(組)	9,776	67,152	4,536	39,411	6,573	66,952	0	15,200	3,828	7,140	16,320	0	4,031	0	2,700	3,120	16,884
漲跌%	76.3%	71.1%	187.3%	34.9%	208.9%	50.6%	0.0%	72.5%	42.5%	49.4%	16.2%	0.0%	15.1%	0.0%	8.3%	50.4%	-100.0%

資料來源：本研究整理。
註　：單位：千元。

圖14　TMG對與IKEA銷售產品分類統計圖

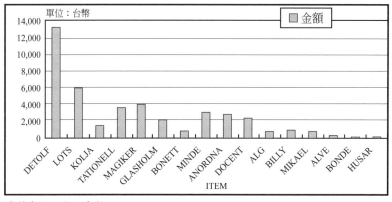

資料來源：本研究整理。

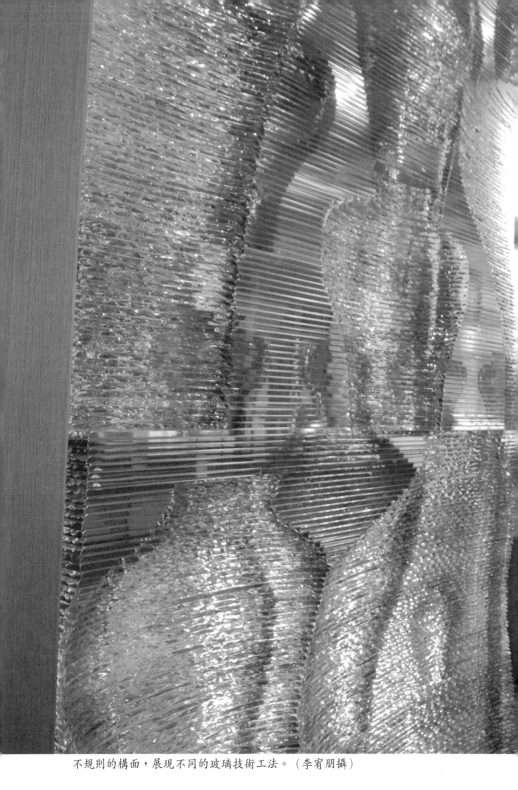

不規則的構面，展現不同的玻璃技術工法。（李宥朋攝）

表7　TMG與IKEA1999～2003年6月份合作之交易額

年度	營業額
1999年	53,016,020
2000年	232,734,777
2001年	272,931,312
2002年	342,810,207
2003年1-6月	222,181,317
合計	1,123,673,633

資料來源：本研究整理。
單位：新台幣。

　　TMG充份利用台灣中小企業變形蟲組織的特性，整合上游原料廠及下游協力廠商，建構出完善的資源整合策略，並建立國際口碑，成功邁向國際化，與IKEA的合作便是一個很好的例子。IKEA是全球知名的大廠，TMG是台灣生產該公司平板玻璃產品的唯一廠商，TMG透過國際化的競爭，以傳統產業資源整合的新趨勢，爲傳統產業根留台灣帶來新的希望，建立新的里程碑。

　　根據上述內容，整理TMG未來營運SWOT分析如下：

1. 優勢（Strengths）

（1）工廠位居中部，南北運輸便捷

　　TMG位於台灣中部，南北交通便捷，而中部地區又有台中港，不論是國內貿易或是國際貿易，都十分便捷。

（2）上游原料廠近，供貨快速

　　TMG的上游廠台玻也位於台灣中部，平板玻璃的原料笨重，且成品易碎，對TMG而言，上游供應廠商距離近，供貨

快速，可降低原料存貨成本。

（3）加工設備充足

TMG近年來對加工設備投資不少金錢與人力，在國內產業算數一數二的大廠商，足以應付各種產品需求。

（4）下游協力廠配合度高

TMG的下游協力廠商皆是合作多年的夥伴，穩定度及配合度都相當高，可以依照各種不同情況與需求配合TMG的出貨。

（5）自有倉儲系統，運輸便捷

運輸是平板玻璃加工產業的重要關鍵，TMG擁有先進的倉儲系統及自有運輸工具，供貨快速且便捷。

（6）生產線靈活

TMG擁有快速旋轉組織及變形蟲組織的靈活運用，生產線變更快速，可依不同產品需求快速改變。

2. 劣勢（Weakness）

（1）缺乏自有品牌

TMG目前尚未開發自有品牌，以致無法大力發展國際行銷，未來將開發自有品牌，擴展產品線。

（2）國際市場競爭惡劣，獲利低

TMG未來將著眼於國際市場，但國際市場上多以低價惡性競爭，使得產品獲利率低落，將是TMG進軍國際市場的一大劣勢。

（3）位處偏僻，人才短缺

TMG位於彰化縣芳苑鄉，並不位居都會區。現今年輕人較不願意至鄉下發展，造成公司各方面優秀人才不足，影響公司發展。

（4）研發技術未成熟

TMG的研發技術能力不足，未來將持續加強研發能力，積極開發新產品及提高產品附加價值，以提升市場佔有率。

（5）成本較高

TMG與國際廠商相比，產品成本較高，相對競爭力較弱，尤其是在人力成本上較其他廠商高出許多。TMG將致力提升規模經濟，降低成本，提高競爭力。

台明將大樓外觀。（台明將提供）

潔淨光亮的玻璃材質衛浴設備。（台明將提供）

3. 機會（Opportunities）

（1）具低價原料議價能力

　　TMG與台玻長期配合，且有高度議價能力，是其他廠商所沒有的優勢，可維持產品成本穩定，不致造成大幅度波動。且原料供應就在國內，減少運輸成本。

（2）主客戶IKEA訂單快速成長

　　TMG與IKEA的合作已逐漸進入快速成長期，訂單成長快速，間接帶動TMG快速穩定的成長。

（3）國外廠商主動接觸

　　由於與IKEA合作順暢，逐漸打開TMG國際知名度，許多國外大型物流廠商相繼接洽，對開創新市場而言是相當大的利多。

（4）行銷面廣闊

　　TMG的客戶群行業別多樣化，舉凡玻璃行、工程公司、衛浴設備、外銷貿易及加工廠皆是，這也是TMG能維持高度成長的主要因素之一。

4. 威脅（Threats）

（1）下游協力廠缺乏觀念

　　協力廠商未具備國際觀及管理觀念，是TMG未來發展的隱憂，未來應加強協力廠商的國際觀及管理觀念，與TMG一起成長。

（2）設備較國外老舊

　　TMG的設備雖多，但與國外大廠相比則略顯老舊，未來應積極投入設備更新，以加強國際競爭力。

（3）上游廠商支持度降低

　　TMG的原料來源多來自台玻，近年來由於台玻政策改

變，使得TMG與台玻之間配合度逐年下降，不利於TMG未來發展。

（4）同業競爭

各國廠商相繼低價競爭IKEA訂單，將對TMG營運造成重大影響。

三、結論與建議

（一）結論

綜觀以上分析，TMG值得注意及加強部分如下：

玻璃原料來源應多元化，目前台灣最主要的供應商為台玻，為了確保未來平板玻璃的貨源穩定且多樣化，台玻在大陸青島、上海、成都、東莞的浮法玻璃廠，應是最佳的調控救援部隊。

利用資源整合策略，使協力廠資源共用，簡化管理；將台灣平板玻璃加工推向國家級策略性工業，並讓台灣所生產的玻璃製品能行銷世界，品質、交期、價格亦能獲得各國肯定。

以TMG之經營方向與方法為例，「沒有合作，就是競爭」的原則下，厚植國內加工技術與培養專業人才，並將此一合作模式延伸到其他產業，為台灣創造多元化的加工專區。

（二）建議

1. 建立更完善之資源整合策略

建立台灣玻璃從業人員理念溝通管道，達成資源整合目的以利國際競爭。對於人力資源應充分利用，並開放外勞薪資自

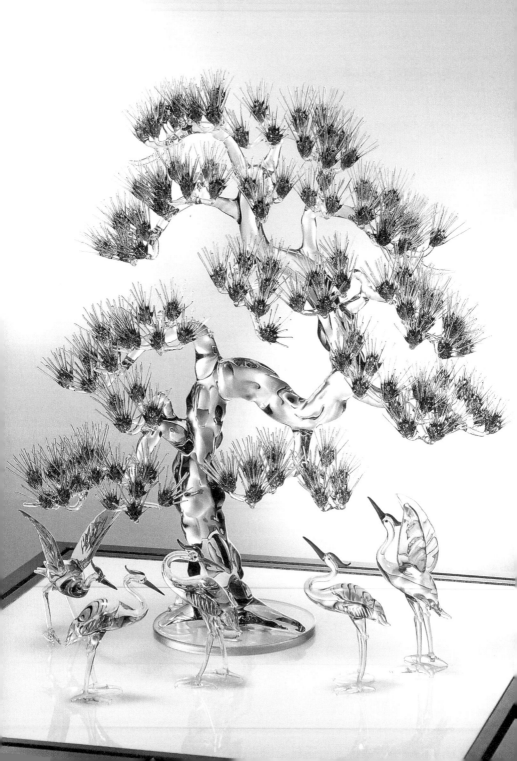

◀松鶴延年。（李國揚提供）

新潮現代的玻璃家具。（台明將提供）

由化政策。[3]

2. 善用科技的力量

　　科技的力量與產品具相關性。在不同地區，以不同的替代零件及科技充份利用，成功的公司必須能夠快速有效利用這些資源。為達到目標，設置專責研究單位，以掌控設計、生產、資源是必要的。供應商如能在設計過程中參與，這樣的作法通常是特別具體實際。

　　相同的邏輯也應用在策略聯盟及企業的開發計畫上。為了能獲取進入市場的機會或提升加工技術，不同區域的公司進行合作，推動資源共享，簡化管理。

3. 家族企業方面

　　（1）對於家族企業的經營色彩由濃轉淡，家族成員遵守組織運作。

　　（2）經營權與所有權分開，開創TMG永續經營格局。

4. 政府方面

（1）對內：

　　① 改善投資環境及修訂勞基法，使能鼓勵傳統產業升級轉型。

　　② 對於根留台灣拚經濟的企業，政府資源集中，全力扶持。

　　③ 儘早規畫及開放自由貿易區：如彰濱、中關連工業區，開放成獨立境外營運中心，引進各國勞工，免關

3　經營團隊：基礎薪資架構＋績效獎金＋80％營運分紅；優秀員工：基礎薪資架構＋績效獎金＋20％營運分紅；一般員工：基礎薪資架構＋績效獎金。

稅及貨物稅的自由進出口，更輔以營利事業所得稅的
減免或減半，以提升國際競爭力。

（2）對外：
　①　由政府單位領軍，團隊力量，參與世界性展覽。
　②　結合駐外單位做好垂直性分工，掌控海外客戶資訊及
　　　需求。

5. 民間方面

　　由玻璃工業、商業公會組成研究小組，針對人才、資金、
設備、場地等方面進行普查，提供各廠商參考，並給予輔導與
協助。

麗乾花──女人相。（鄧麗華提供）

鹿鳴居。（鄧麗華提供）

參考文獻

中文部分

· Deming, W.EI著，戴永久譯：《戴明的新經濟觀》（台北：天下文化，1998）。

· Michael E. Porter著，李明軒、邱如美合譯：《競爭優勢（上）》，1999。

· 王業瑞：〈平板玻璃工業百年回眸與未來展望〉，台北市玻璃商業同業工會教育課程研討會資料，1999。

· 台明將企業股份有限公司DM（2002）。

· 佐佐布·滿千：〈東亞洲玻璃事業發展現況〉，台北市玻璃商業同業公會，1998。

· 吳易蓮：〈地方產業之觀光化與社區營造——以鶯歌陶瓷產業為例〉，中國文化大學地理研究所碩士論文，1999。

· 林安樂、王素彎：〈台灣經濟——迎接21世紀的挑戰再創台灣經濟奇蹟〉，臺灣經濟67期，2000，頁76-79。

· 林祖嘉：〈當前台灣經濟的困境與出路〉，科經（研）092-010號，2003。

· 林鴻榮：〈企業顧客的經營與服務策略——打開企業經營潛在商機之門〉，綜效第156期，2002，頁50-55。

· 封德台：〈供應鍊管理的國際議題〉，大葉大學國際企業管理研究所教育資料，2002。

· 洪大淳：〈中、韓平板玻璃製造業結構及其產業政策分析〉，輔仁大學管理科學研究所碩士論文，1995。

· 胡俊媛：〈台灣茶文化的萌芽與發展——兼論本土文化之形構〉，國立清華大學社會人類學研究所碩士論文，1996。

- 傅金銘：〈台灣玻璃產業之研究——平板玻璃業計量模型〉，1979，東吳大學經濟研究所碩士論文。
- 彭若青：〈六個希格瑪的設計幫助企業提升研發能力〉，2002，管理雜誌第337期，頁54-56。
- 黃鎮台：〈兩岸科技產業發展與未來〉，國家政策論壇第1卷5期，2001，頁95-97。
- 葉萬安：〈台灣產業政策演變的歷史背景及其效果分析〉，行政院經濟建設委員會自由中國之工業第七十九卷，第四期，1993，頁1-16。
- 蔡登豪：〈物流中心管理資訊系統應用現況之調查研究〉，國立中山大學資訊管理學系研究所碩士論文，1999。
- 謝其達：〈從臺灣產業外移論國家角色——以自行車產業為例〉，東海大學政治學系碩士論文，2000。
- 邊裕淵：〈國際經濟區域化與兩岸經濟關係〉，理論與政策第10卷，1995，頁60-72。

英文部分

- Aaker, D. A.（1989）"Managing Assets and Skills: The Key To a Sustainable competitive Advantage", California Management Review, pp.91-106.
- Amin, A.（2000). "Industrial Districts" in Eric Sheppard & Trevor J. Barnes（eds) A Companion to Economic Geography." Oxford: Blackwell.
- Ansoff, H. Igor（1965), "Corporate Strategy: An Analysis Approach to Business Policy for Growth and Expension" New York: McGraw-Hill.
- Barney, J. B.（1991), "Firm resources and sustained competitive advantage," Journal of Management, 17（1), pp. 99-120.
- Coyne, K.P.,（1986) "Sustainable Competitive Advantage－What It Is,

What It Isn't," Business Horizons, Vol.29, Journal, (Feb), pp.54-61.

· D'Aveni, R. (1994) "Hyprecompetition: Managing the Dynamics of Strategic Maneuvering", New York: Free Press.

· David J. Closs (1994), "Positioning Information In Logistics", The Logistics Handbook, pp.699-713.

· Day,G.S. (1995) "Building Superior Capabilities for Serving Changing Market" ,Advances in Strategic Management, Vol.11,pp.163-183.

· Eisenhardt, K. M.and sull, D. N (2001) "Strategy as Simple Rules", Harvard Business Review, pp.107-116.

· Gray, Paul (1998), "E-commerce overviews and close-ups" Information Systems Management, 16(1) ,pp.84-88.

· Harmel, G. and Prahalad. C. K. (1994) "Cometing for the Future", Boston:Havard Busieess School Press.

· Hofer, C.W. and Schendel, D. (1978) "Strategy Formulation Analytic Concepts", St.Paul,Minnesta:West Publishing.

· John F. & Gregory Owens (2002). "The vision of catching up with supply chain management." UPSIDE. July.pp. 94-98.

· Kolter. P, (2000). "Marketing Management: Analysis, Planning, Implementation, and Control", 10th edition, NJ: Prentice Hall.

· Oster, S.M. (1999) "Modern competitive Analysis," Third Edition, Oxford university Press pp.119-140.

· Porter, M. E. (1980), "Competitive strategies", NY: Free Press.

· Porter, M. E. (1985), "Competitive advantage: Creating and sustaining superior performance," New York: Free Press.

· Rowen, Henry S (1998). "Behind East Asian Growth- The Political and Foundations of Prosperity." London: Routledge Press.

· Scherer,F. M. (1975) " Industrial Structure and Economic Performanc."

,Rand Mcnally.

· Schumpeter J. (1934) "The theory of economic development: An inquiry into profits, capital, credit, interest, and business cycle." Harvard University Press: Cambridge, MA.

· Snow, C.C., and Hrebiniak, L.G. (1980) "Strategy, Distinctive competence, and Organizational Performance", Administrative Science Quarterly 25, pp.317-336.

· Tan, C. K. (2001), "A framework of supply chain management literature, " European Journal of Purchasing & Supply, 7, pp.39-48.

· Treacy, M. & Wiersema, F. (1993) "Customer Intimacy and Other Value Disciplines", Havard Business Review, pp.84-93.

· Vollman, T. E., Berry, W. L., and Whybark, D. C., (1992). "Manufacturing Planning and Control Systems," Dow Jones-Irwin , Homewood, Illinois.

· Williamson, O. E. (1975), "The economic institutions of Capitalism:Firms, markets, relational contracting", New York: Free Press.

網站部分

· Pilkinton and the flat glass industry
（http://www.pilkington.com/resources/pilks+section+1.pdf）

· 泰普投顧（http://www.chinabiz.org.tw/maz/InvCina/199810-056/199810-025.htm）。

· IKEA宜家家居（http://www.IKEA.com..tw）。

· 台北市玻璃商業同業公會（http://www.tgca.org.tw/p5-3.htm）。

· 台明將企業股份有限公司（http://www.tmg.com.tw）。

多媒體部分

· 台明將企業股份有限公司多媒體光碟簡介（2003）。

國家圖書館出版品預行編目資料

> 台灣玻璃新境界——台明將與台灣玻璃館／康原編
> ．－－初版．－－台中市：晨星，2010.02
> 面；公分．－－（彰化學叢書；23）
>
> ISBN 978-986-177-346-9（平裝）
>
> 1.玻璃工藝 2.玻璃工業 3.文集
>
> 968.107 98024350

彰化學叢書
023

台灣玻璃新境界
——台明將與台灣玻璃館

編者	康　　原
主編	徐　惠　雅
編輯	張　雅　倫
排版	林　姿　秀
總策畫	林　明　德・康　　原
總策畫單位	彰　化　學　叢　書　編　輯　委　員　會

發行人	陳銘民
發行所	晨星出版有限公司
	台中市407工業區30路1號
	TEL：04-23595820　FAX：04-23597123
	E-mail：morning@morningstar.com.tw
	http：//www.morningstar.com.tw
	行政院新聞局局版台業字第2500號
法律顧問	甘龍強律師
承製	知己圖書股份有限公司 TEL：（04）23581803
初版	西元2010年01月23日

總經銷	知己圖書股份有限公司
	郵政劃撥：15060393
	（台北公司）台北市106羅斯福路二段95號4F之3
	TEL：（02）23672044　FAX：（02）23635741
	（台中公司）台中市407工業區30路1號
	TEL：（04）23595819　FAX：（04）23597123

定價 280 元
ISBN 978-986-177-346-9
Published by Morning Star Publishing Inc.
Printed in Taiwan

◆ 讀 者 回 函 卡 ◆

以下資料或許太過繁瑣，但卻是我們了解您的唯一途徑
誠摯期待能與您在下一本書中相逢，讓我們一起從閱讀中尋找樂趣吧！

姓名：　　　　別：□ 男□ 女生日：　/ 　/

教育程度：_____

職業：□ 學生　　　　□ 教師　　　　□ 內勤職員　　□ 家庭主婦
　　　□ SOHO族　　　□ 企業主管　　□ 服務業　　　□ 製造業
　　　□ 醫藥護理　　　□ 軍警　　　　□ 資訊業　　　□ 銷售業務
　　　□ 其他 _____
E-mail：_____ 聯絡電話：_____

聯絡地址：□□□ _____

購買書名：台灣玻璃新境界──台明將與台灣玻璃館

‧本書中最吸引您的是哪一篇文章或哪一段話呢？_

‧誘使您購買此書的原因？

□ 於 _____書店尋找新知時□ 看 _____報時瞄到□ 受海報或文案吸引
□ 翻閱 _____ 雜誌時□ 親朋好友拍胸脯保證□ _____電台DJ熱情推薦
□ 其他編輯萬萬想不到的過程： _____

‧對於本書的評分？（請填代號：1. 很滿意 2. OK啦！3. 尚可 4. 需改進）

封面設計 _____ 版面編排 _____ 內容 _____ 文 / 譯筆 _____

‧美好的事物、聲音或影像都很吸引人，但究竟是怎樣的書最能吸引您呢？

□ 價格殺紅眼的書□ 內容符合需求□ 贈品大碗又滿意□ 我誓死效忠此作者
□ 晨星出版，必屬佳作！□ 千里相逢，即是有緣 □ 其他原因，請務必告訴我們！

‧您與眾不同的閱讀品味，也請務必與我們分享：

□ 哲學　　　□ 心理學　　□ 宗教　　　□ 自然生態　□ 流行趨勢　□ 醫療保健
□ 財經企管 □ 史地　　　□ 傳記　　　□ 文學　　　□ 散文　　　□ 原住民
□ 小說　　　□ 親子叢書 □ 休閒旅遊 □ 其他 _____

以上問題想必耗去您不少心力，為免這份心血白費

請務必將此回函郵寄回本社，或傳真至（04）2359-7123，感謝！
若行有餘力，也請不吝賜教，好讓我們可以出版更多更好的書！

‧其他意見：

更方便的購書方式：

1 網站：http://www.morningstar.com.tw
2 郵政劃撥 帳號：15060393
　　　　戶名：知己圖書股份有限公司
　請於通信欄中註明欲購買之書名及數量
3 電話訂購：如為大量團購可直接撥客服專線洽詢

◎ 如需詳細書目可上網查詢或來電索取。
◎ 客服專線：04-23595819#230 傳眞：04-23597123
◎ 客戶信箱：service@morningstar.com.tw